SOLO

影劇小說 ╳ 深度解析

瀚草影視、英雄旅程 原創劇本　繆非 小說改寫

許皓宜 專文解析

目錄

來自2049的心靈風暴

——未來，是你掌控科技，還是科技操控你？

對談者

侯文詠（暢銷作家）

湯昇榮（瀚草影視總經理、知名製作人）

科技的確改變了我們的日常生活

▼《2049》背景設定在一個高科技的環境，對兩位來說，都是成長於電腦、網路和手機都還沒有出現的年代，不知您們對於科技的進

化有沒有什麼觀察和體會？

湯昇榮（以下簡稱湯）：我自己是覺得很妙啦，科技對我來說，可以說是很自然的來到我面前。從小家裡有一台電視，可以說是村莊裡的第一台電視，我也很快就跟大眾媒體接上線。後來長大念了相關科系，影劇這個行業有它的技術面，也有創新面，更重要的是，有很多人文思維和核心價值在裡面，因為創作不可能只求一個技術面。

回想起來，在小學的時候，爸爸很多事情就走在很前面。我們家在苗栗山區，架了天線，電視收訊還是很不好，我爸就跟朋友去弄了個可以接收衛星訊號的公司。那時候大概是一九八〇年代，爸爸和阿嬤算是受過日本教育，會用天線收日本的NHK和一、二個BS台，裡面有各式各樣的節目，我記得有一個節目是外國人教油畫，包羅萬象，很有意思。那時候我就立下志願，長大我就要做這行。

到了高中，美國的電視發展很蓬勃，像是ＨＢＯ就開始透過衛星發

射訊號，帶來一波創新。在台灣，電視的發展就比較慢，到了一九八

〇年代末期，很多電視台像ＴＶＢＳ才開始積極製作新節目，我也

剛好趕上這一波。

然後網路時代來了，那時我在當記者，寫完稿子要傳真，還要靠撥接

上網。後來同事買了第一台筆電，不過主要也是拿來寫稿子用，上網

超麻煩，寫完還要另外想辦法傳出去。到了一九九四還九五年，我進

入另一家媒體公司，那時網咖開始比較盛行，我們也開始會上網找資

料（雖然訊息非常少），就逐漸進入了網路時代。

接著我跟著姚仁祿老師去了大愛台，那時候開始使用手機了，是

２Ｇ。後來姚老師還叫我去做３Ｇ的節目，跟幾家公司像是中華電

信合作……回憶起這麼多歷程，你看喔，科技在我們的生活和工作

中，其實都有在推進，尤其是生活，有娛樂、有資訊來往和溝通上的事情。我想，時代的演進就是這樣，科技可以說，逐步改變了我們的日常生活。

對我個人來說，我其實滿享受這塊，我應該是有點資訊狂（笑），會需要大量看很多東西，像 APPLE 出 iPod，我第一時間就買了，出第一款手機也是，可以說我的生活從工作、娛樂到生命，都跟科技有連結，也接軌得很好。

所以在製作《2049》的時候，會發現隨著科技發展更深入，人類透過大數據，對未來趨勢有更大的影響和掌控力。我在二〇一〇年去了上海世博，世博已經有一百多年歷史了，匯集了最先進的科技、對未來的想像，那次我看到無人車和許多改變人類生活的提案、從大自然去探索人類走向科技的平衡感等等。到了二〇一五年，我又去看了

米蘭世博，這次的焦點是食物，科技跟食物怎樣做結合？像美國館就把植物都種在牆面上，以色列館整個牆面都種稻子，奧地利把整座森林搬到米蘭去，讓人非常驚豔。

人永遠會想讓生活更好，生活的各種面向也會讓人產生改變，比方現在因為科技發達，溝通更便捷，對有些人來說是更方便，但也可能讓另一些人更焦慮，科技絕對會帶來改變，但人要怎麼走，還是看每個人的選擇。

有些事情需要無聊、需要慢才能品味

侯文詠（以下簡稱侯）：對於童年，我自己有印象的，像是一九六九年人類登陸月球，還有一九七一年的國慶六十週年，那時發行郵票要

去排隊……回想起來，那時候的生活，以現在的觀點來說應該是相當無聊。晚上大約六點打開電視，播到大概十點、十一點就沒有節目了，能看的東西很少。那時候我很喜歡看外國節目，我記得中午有一個《邊城風雲》（Tombstone Territory），後來大一點有什麼《唐尼與瑪麗奧斯蒙／青春樂》（Donny & Marie），我都覺得很有趣，比其他國內的節目好玩多了。

那時我看到別人家有電話，就跟阿嬤說，家裡可不可以裝電話，阿嬤跟我說，你裝了電話要跟誰講話？先去找三個女的朋友家裡有電話、會跟你講話再說，我就被她打敗了，因為裝了電話，真的不知道要跟誰講話。（笑）

可以說，那時候的生活大部分就是在對抗無聊。因為無聊，就會拿著球棒去打棒球啊，去灌蟋蟀啊；也因為無聊，所以書店的書沒錢

買，就會站著看。甚至去訂了一個《滾石》雜誌什麼的，裡面都是講國外的音樂，有演唱會啊，滿滿的人潮，像是Queen、Kiss，歌手臉上化滿整個面具妝；有時候也會看到一些英文歌詞，像是艾爾頓強（Elton John）的〈再見黃磚路〉（Goodbye Yellow Brick Road），但是我從來沒有聽過歌，就自己發明，想像這首歌應該怎麼唱。所以，在雜誌上看到的歌曲，在我心裡會有自己的版本，後來當我真的聽到那一首歌，會想說，喔～怎麼都跟我想的不一樣。（笑）

但是，也因為無聊，也比較能找到一些文學書來看。我記得那時候有《拒絕聯考的小子》，吳祥輝不去考大學聯考，對我們來講，很特別嘛，鼓勵了一種叛逆的精神；還有崎君、黃春明，都是在那個很無聊的時候去看的。還有張系國、白先勇，雖然有些看不太懂，但因為太無聊，還是都會去讀。

在成長的過程中，大概除了高爾夫球，因為太花時間而沒有跟上，其他的新玩意我幾乎都「亦步亦趨」，沒有落後過。我記得自己大概在網速56K的那個年代，就開了一家網路公司。那時候想做的事就有點像現在的PChome再加上TED TALK，媒體曾大幅報導，我們也拿到像蔣勳、林懷民老師、楊照、張大春等人的演講授權，但那時候的網速真的很慢，實在很難做，所以後來就收了。

我記得在當實習醫師的時候，還會用一種BB CALL，有事嗶一下，然後再回撥電話看哪個病房有事情。那時候實習醫師們的樂趣之一，就是把BB CALL交給其他的值班醫師，然後跑去看電影，讓留下來的醫師去回BB CALL。

大學時期我是電影社的社長，二十幾歲的我，那時的心願就是混到有一個放映室，可以看我想看的電影，人生就圓滿了。現在我五十

幾歲，現況是我訂了Netflix、Catchplay、MyVideo，家裡也有大螢幕，但是我根本沒有時間看完所有想看的電影，既看不完，又怕看到爛片，因為時間不夠，怎麼能浪費？

雖然人類好像在進步，但我有一個感覺，就是這當中有好有壞。現在的小朋友好像失去了一種「無聊的可能性」，因為太忙了，每天可能會被送去學跆拳道、學英文、戶外教學，學這學那，然後還有電動玩具，時間都被填得滿滿的，失去了那種「無聊的可能性」。對那種需要花一點時間的東西，像是文學、大自然，他們好像就失去了一點體會。

如今大家好像都有事在忙，但是忙來忙去到底是在幹嘛？人類忙著製造手機、製造電腦，忙著讓所有東西更快，更快之後，又要忙著去回應電腦、回應手機，回應所有的刺激，就失去了無聊或是慢的可能

性。對於生活裡面比較細的、需要停下來品味的東西，可能就無法真的深入體會。

這就像有些電影是比較慢的，需要有種心情跟著慢個一、二十分鐘之後，才會發現真的很好看。或是有些人跟人的感情，其實是耐人尋味的，但是因為我們都習慣快，每天見面哈拉哈拉，大家也都戴著某種面具，好像這樣才能快點解決事情，沒有人要跟你天長地久。

這不像我們以前戰戰兢兢寫一封情書，然後等對方回，然後可以等一個禮拜，不像現在傳一封簡訊過去說，啊～那我們再見了。感覺起來，生命中好像失去了很大的樂趣。

我要相信我自己嗎？

就像這次發生疫情後，我不禁會想，要是大家再閒一點，會不會有什麼改變？現在你會發現，就算閒下來，心裡還是很急，會想說我好像什麼都沒做。節奏變慢了，你會覺得心裡好像有點慌，這就跟我小時候不太一樣，小時候我就是天天這樣過日子的啊。整天就坐在那邊，想說有什麼好玩的事情……但現在就不行了，什麼事都沒做，書也沒有出，錢沒有賺，明明存款還可以活，但心裡就是慌，我覺得這是因為生存感有了很大的改變。這是我感受最深的，我們失去了某種品味無聊、細膩、很自然的東西。

再回來想一想，當你用歷史光譜來看，當你從很久以前的人來看二〇二一年的生活，比方從一個羅馬人的角度來看我們，發現人類可能一

14

天有八個小時是坐在一個發光的盒子前面，就這樣生活著。我想從羅馬人的角度可能會想：他們怎麼那麼悲慘？他們是被打敗了，變成奴隸了嗎？為什麼要過這樣的人生？

這是我會感覺到悲觀的地方。當然，方便的事情還是有啦，像我的小孩在美國，現在視訊一打開，就覺得沒有很遙遠。所以這是種變化，而不是感嘆。只是說，我們所失去的東西，是不是還有辦法再找回來？

回到《2049》這個劇集上，我會覺得它一直圍繞在一個很重要的主題，就像國外的影集《黑鏡》（*Black Mirror*）一樣，它問了一個很有趣的問題──在那樣的世界裡，人還能做自己的主人嗎？

如果有一種機器，可以告訴你買哪一支股票會賺錢？當事情變成這樣

的時候，那麼人就開始要重新去思考：那我還要相信我自己嗎？還是我要相信一個跟我無關的東西，完全是一個非人，一個由理性和數據構成的東西？

我非常認同哈拉瑞（Yuval Noah Harari）在《21世紀的21堂課》（21 Lessons for the 21st Century）所說的，二十一世紀最大的危機，其實是來自於AI的科技，因為它會構成人類新的信仰。你會看到，未來你會在那個理性信仰所組成的更大架構下被決定如何如何，個人在這裡面就消失了。

舉例來說，就像我們現在面對的疫情。為什麼全球的疫苗會這樣分配？或是為什麼有人分配到AZ，有人分配到莫德納？這裡面主要用到的是一種公衛思考，就是整體來說，怎樣會死最少的人，可以達成對國家最大的利益。可是在公衛思考下，個人的權益就會被犧牲掉

嘛，比方如果你是年輕人，或者你不是醫護人員可是明明病得比較嚴重，卻沒有權利優先施打；又或者有些防疫人員、計程車司機等等，就可以優先取得，你可能會覺得不公平。這些思考都是在一個比較靠近大數據或者是整體的觀點來做判斷。看到這個現象，你就會覺得，在未來的世界，個人能夠掌握自己命運的，會愈來愈少。

就像我們在文化產業裡面從事創作的人，也開始要慢慢想說，是否要用大數據去算一下，應該要怎麼去做？還是可以回到人類的小數據，也就是人可以去創造新的東西，因為大數據是根據過去的資料嘛，所以這是一個攸關人性的問題，就是：我要相信我自己嗎？還是要相信電腦科技？不過我覺得《2049》對這個議題並不是那麼尖銳，過程雖然起起伏伏，最後還是都回到人的真情。

17

想像未來，其實就是在看現在的自己

▼ 如同剛剛談到的，「在大數據下我們怎麼樣做判斷？」這件事，製作人有沒有什麼看法？

湯：確實，剛老師提到 AI 這件事，我其實也是因為這個，才開始注意到這件事情。導演史蒂芬史匹柏（Steven Spielberg）拍過一部《AI人工智慧》（A.I. Artificial Intelligence），就是用他很擅長的小孩子的角度，用一段冒險來表現，有一點皮諾丘（Pinocchio）的感覺，講述在孤獨世界的一個小木偶，想要成為真的人。其實在這個世界上，很多事情就是不斷透過社會的文明演化一直在推進，而且很多事情常會同時發生。比如說我們在構思〈完美預測〉這個故事的時候，就想到現代人經常是精神緊繃，以致於沒辦法處理好很多事，這

也導致他們可能會傷害自己或家人。熟悉希臘悲劇的人，應該會知道

弒父娶母的那則寓言，從中可以看到希臘時代對人世間的很多事，

就已經有一種很通透的觀察，更不要說後來的莎士比亞（William

Shakespeare），對人性的觀察都相當深刻。現代社會強調自由意志，

大家更重視自我，一旦無法互相理解時，也就是那種直覺跟自我無法

救贖的感覺出現時，他們會尋求碰撞，會想要找出一個結果。

因此，我們想在大歷史的趨勢裡，探索一些人類可能會遇到的困境。

當我們在推動《2049》這一系列的故事時，其實是先設想了非常

多未來的樣貌，大概想了十幾個故事都有，然後再從中慢慢去挑出最

有感的東西。那當然目前呈現的〈幸福話術〉〈刺蝟法則〉和〈完美

預測〉三個故事，都是以女性為出發點來做參考，首先，我們找了女

性編劇，讓她們從當下的社會來看未來的狀況，或是說，想像未來，

其實就是在看現在的自己，從這樣的脈絡來找。

當你有能力跳脫出來，才有辦法去改變觀點

▼《2049》三個單元劇都有它不同關懷的面向，比方說在〈刺蝟法則〉，裡面有心理諮商師的設定，而且會感覺到劇中人面臨非常大的壓力，一個是所謂專業人士的壓力，一個是家庭的陰影。不知侯老師有沒有一些經驗，就像〈刺蝟法則〉裡的諮商師，一方面在工作上有身為專業人士的壓力，一方面又要處理個人在原生家庭中受的傷害，不知侯老師怎麼看？

侯：從《2049》當中，我看到的是比較像寓言的部分，反而不是科技面。我可以看到跟我有類似經歷的人，在人生中遇到一些事的時

候會怎麼樣，這不需要在未來就可以，人只要有能力，就可以跳出來看自己的，其實這比較像是一個人的自我反省過程。所以，我想，一兩千年來，這些專業人士可能都不斷的在重複這些事吧。舉例來講，醫院以前有個慣例：就是醫師不要替自己的親人開刀。為什麼不要替自己的親人開刀？因為你會失去某種專業判斷的能力，因為會摻雜感情的因素。這當中很有意思的是，在專業上，如果覺得某種情況最好，你必須包裝在某種理性之下。比方以前我曾碰到一個案例，小孩長血管瘤，雖然是良性的，但鋸掉之後以後會再往上長。那個小孩子不到十幾歲，就鋸了三次，可是媽媽每次都無法下決心說要鋸。這個時候，這種事就只能專業人士來做，我們會去判斷只有這樣對這個小孩最好，他才能存活下來。

很多時候，我覺得在專業上，我們的訓練是保持一種理性跟感性的距

21

離，我們那時候是要得到病人的「知情同意」（informed consent），也就是告訴他狀況，並得到他的同意。如果做得不好，會變成病人對你不信任，因為你好像只是在跑流程嘛，所以那時候我們又要有同理心。醫生有時候很難啦，自己要有一個理性的外表，同時又要延伸出某種情感，讓病人可以感受到，「我面對的是一個人，而不是一個機器。」所以我以前跟病人溝通時，最有用的方法是說，「如果（病患）是我的爸爸媽媽，或是如果是我的小孩，我會這樣決定。」

病人如果對你有足夠信任，就會說：「好，那就這樣。」這是一個過程。所以有時候我們會覺得，當 AI 出現，變成醫生的時候，其實不太能夠取代醫生的位置，因為你不太會去丟銅板或插一張卡進去，然後螢幕問你：「哪裡有病？」你回答：「我發燒。」，你會想要看到有人關心你，問你說：「你現在怎麼樣？你一定覺得很不舒服

吧。」所以，我覺得在未來的世界，AI不太可能主導整個人類文明的發展，儘管有人把AI想像得非常強大，覺得AI無所不能，我還是覺得不太可能啦。它有它的能力，但它也有它的極限，大概是這樣。

▼ 原生家庭帶來的傷害，是目前很多年輕人很關心的問題，在《2049》當中也有探討，不知侯老師對這部分怎麼看？

侯：每個人都背負著原生家庭的習慣，其實《2049》提出一個很好的觀點，當你有能力跳脫出去，去看到你自己跟你原生家庭的關係，或是它為你帶來的影響，只有在那一刻，你才有辦法去改變觀點。因為人都活在自己的某種慣性裡面，那種慣性，會讓你覺得好像全世界就應該是這樣。所以《2049》這部戲其實我覺得比較像一個心理劇或是心靈雞湯吧。

如果今天我寫一本散文來告訴你怎麼擺脫原生家庭的困擾，我一定會先要你想辦法跳出來看你自己，以及你跟原生家庭的關係。如果也可以同時看到很多不同的人，跟不同原生家庭帶來的影響，就比較有能力重新去思考，了解原來生命是可以有不同的選擇。原生家庭之所以會在我們身上不斷延續，是因為慣性，以及我們不知不覺掉到那個負面的循環。《2049》這個劇提醒我們一個很好的方式，就是：走出來，看到。

人類是一種從生下來到十幾、二十幾歲，都需要被保護的一個生物，從小就需要被擁抱、被餵養，必須要在愛與信任的環境裡長大。從人類的發展歷史過程，可以發現到，還是要回到那個關心、愛，不是去需索，而是去給予。回到原生家庭的問題，也沒有太複雜，就是你站在別人的立場，多看到對方的優點，盡量想辦法去換位思考，為人

著想。那個東西雖然看起來很老生常談，可是真的這樣去做，跳脫出來、然後換一個不同的方向，雖然現在看不到結果，但慢慢長久去做，你就會看到比較好的結果。

你的心，就是希望本身

▼　在《2049》的〈刺蝟法則〉這個單元裡，諮商師雨晴由於工作和家庭的雙重壓力，產生一種「渴愛」的傾向，對這類因受傷而產生渴求的狀況，侯老師有沒有什麼建議，是否有可能自己去處理、療傷？

侯：其實這塊還滿難的，我也碰到很多有成就的人，他們試圖拿外在的成就來克服內在對愛的渴求，這個終究還是不行的。可是大部分人

可能都陷在這條路上吧，誤以為如果我是有成就的、我做得很輝煌或什麼的，就可以彌補這一塊。但事實上，這不是一個很好的方法。好方法是，回到剛剛講的，你某個程度要看到你自己的渴望，還有你自己為什麼會變成這樣？

〈刺蝟法則〉探討了一個很有趣的事情，我個人會覺得諮商師雨晴這個角色不是很討喜，如果她在我周圍的話，我可能不會喜歡她。為什麼？在劇中，我們慢慢看到她是一個受傷的人，看到她被母親背叛、被父親拋棄等等，但是，除了看到她的過去，我們也看到她對這些事情的反應，造就她的個性，讓她成為別人眼中的刺蝟，這麼一來，事情就會不斷的循環下去。

所以，如果當你有辦法看到整件事的話，就可以用不同的方法去改變這件事。你現在的情緒，你所面對的情緒，都是你內心對於過去的感

受。如果你用這個感受再去放大成負面的東西，它就會造就你明天、

後天跟別人更不好的關係。

因此唯一的解決方式，是當你在看到那個關係的時候，能夠往前看，

了解到其實現在能夠改變它的是你的心態——是你的心。

當你在看似沒有出路的絕望裡面，其實你的心就是希望本身。因為想

要更好的未來，過去發生的事已經無法彌補了，因此你只能夠用更好

的未來來彌補。在這個關鍵點上，你的心態就要改，你做一隻刺蝟並

不是那麼理所當然。你必須開始重新去站在別人的立場、多看到別人

的好，多一點替別人付出、替對方著想。

你可以把它當作一種存款吧，或是改變的可能，這樣的可能，是在為

你自己的未來創造新契機。這個說來容易，因為大部分的人是順著關

係在走，要能跳脫出來、改變心態，才能擺脫不好的循環。

從不同的視角，找到心中的脈動

▼ 在製作《2049》的時候，製作人有沒有什麼一些特別的設定？

湯：是有幾個線在走啦，例如侯老師剛講的，每個人心中帶著從原生家庭來的一些問題，當你覺得它是問題的時候，那個問題就會一直糾纏你。如果你去面對它，你就有可能找到解答。〈刺蝟法則〉原本的敘事，是一個心理諮商師為自己找答案的過程，當觀眾看到最後一場的時候，才發現原來是這樣。我們在構思時，確實是想要透過未來可能有AI、大數據協助分析診斷這種狀況，回頭去檢驗人們在大數

據下可能的樣態。

其實主角可以是任何一個人，設定成心理諮商師又多了一層趣味，因為諮商師平常都在幫別人解決問題，可是當諮商師有難以跨越的難關時該怎麼辦？其實難關每個人都有，我相信任何人都是一樣的。當然這個部分在戲劇安排上是有趣的，我們這樣的操作，透過那樣的過程，把自己的思路再打開一點，我們看到她回到媽媽的醫院裡面，最後的治療到底有效還是沒效？我們並沒有去點明，她自己有表述，她覺得還是要去面對自己的問題，至少她就會去面對了。當她去看媽媽、所有的答案在那裡的時候，我覺得那種酸楚就會浮現，也許也會產生一種療癒。

當然我們還是有一個觀點——說故事的觀點，讓大家看見，當自己身陷其中，我們是看不到自己的，必須學習跳出來，從另外一個視角來

找到自己心裡的脈動，才有辦法找到問題的答案。

▼ 〈刺蝟法則〉在這三個劇裡面好像屬於比較沉重、驚悚的類型。

〈幸福話術〉這個劇比較喜感一點，它主要談人際的溝通，尤其是跟另一半的相處。製作人可以談一下當初的構思嗎？

湯：我覺得人的面向是這樣，對於你認識一輩子的人，你可能會覺得很熟悉，這來自於你知道怎麼跟對方相處，一旦有了那個相處的方法，就代表你們知道怎樣互動，這時就算他有一些你不能完全「理解」的地方，就算你真的不知道那個也沒有關係，因為你們已經找出一套可以互相生活的模式。

看起來，這件事是一個考驗嘛，你看現在的社會經常是：好！如果真的沒辦法就分手、就離婚。你發現了什麼事情是你不知道的，你計較

的其實是你自己──你被矇騙或被隱瞞了──你搞不好計較的是這件事。如果你夠愛他的話──你可能會包容一切。

我覺得在我們的周遭，應該有很多這種couple──一開始，有一方會說，原來他是這樣，以前我都不知道⋯⋯到後來相處久了，搞不好其中一方太熟悉這種模式，已經沒有辦法再包容，也無法再忍受，就會跳出來說走不下去了，諸如此類的。我覺得這取決於個人修養，以及共同生活的樣態等等。

作為不管是小說或戲劇的創作者，經常在找尋人與人之間的關係的時候，我們會做各種想像，並找出符合相對應的形式，《2049》是設定在一個科技發達的社會，在這樣的世界觀下，我們就會把夫妻關係擺在一個相對極端的位置去做探討。在不同的家庭裡，當夫妻對彼此不了解，可能會產生什麼不同的反應？在〈完美預測〉當中，太太

沒想到先生隱瞞得這麼深，對他的行為難以接受，就用了較為極端的方法去解決。〈幸福話術〉則是相反，夫妻兩人每次都會你退一步、我退一步，雖然會有爭吵，可是他們會幫對方著想，去找到「共同對話」的方法，剛好 Stable 出現，幫他們解決這個問題。這其實呈現的是兩種不同的樣態。

事情沒有突然的，都是一步一步來的

▼ 當一個人發現親密的另一半原來有不為人知的另外一面，這好像是很多人都會遇到的狀況，侯老師怎麼看？

侯：我覺得從我們認識一個人開始，慢慢跟他形成親密關係，其實我們每天都在發生一些你不了解的一面。

如果你回想一下，從開始約會、認識一個人，到結婚到一起生活，你可以去回想當中你慢慢去看出來的、不知道的事情到底有多少？我後來發現，時間和速度是很重要的。譬如說，你說結婚十年後，某天「突然」發現你老公跟你的表妹上床了，那我就會覺得這不是「突然」吧，你們之前一定有很多說不通的地方（湯：徵兆），他是一步一步來的嘛。你不曉得你老公會找別的女生上床⋯⋯他本來很乖的，忽然間⋯⋯？這樣我就會覺得你得要檢討一下嘛，事情怎麼會「突然」發生，毫無痕跡，一個人會一百八十度大轉變？

我會覺得，如果發生這樣的事情，自己可以做的或許會是⋯對於眼前這個人，特別是關係親密的人，我天天都在觀察，我是不是對這個事太疏忽了，覺得太理所當然？對於周遭的人事物，我自己啦，不管是不是親密關係，我不太能夠忍受對人不觀察。假如今天這個人突然

出現了我不知道的另一面，我應該會回去反省自己，事情沒有突然的啦，事情都是一步一步來的，他什麼時候一步一步走到這一步？中間我疏忽了什麼？或是我沒看到什麼？

如果我沒有辦法理解這些事情的根源，就跟我當醫生很像，如果不曉得他為什麼發燒？不曉得他今天為什麼肚子痛？我就沒辦法治療這個病啊。所以我不會當場質疑或當作不知道，搞不好也不會表現出很震驚的樣子──雖然我可能有點震驚，但我覺得如果要解決問題，要從源頭去思考。

等我想清楚了，一個累積了五年、十年的問題，可能得花五年、十年去解決。就像以前我太太跟我說，小孩總是遲到、拖拖拉拉的，她每天唸他，後來我就跟她說，那你讓我解決，她說好啊，以後我不管。然後她問我說要花多久時間，我說給我六年的時間（笑）。她問我，

為什麼要花六年？我說他遲到至少有六年了吧，你給我六年的時間解決不行嗎？她說好，六年。後來我大概花了三、四年解決。

我是比較用這種方式思考的，不先去想清楚就出手，我就會覺得是亂解決一通。當然，有些事也可能真的解決不了，就像剛剛製作人講的，離婚，那也是一種選項。但我覺得，大家好像對待自己的生活，尤其是親密關係，都太理所當然了。好像覺得我買了一塊豬肉放在冰箱，它就應該隨時可以吃，都沒去想到它會爛掉這樣。

有一件事，無論如何都不會對 AI 讓步

▼ 像〈幸福話術〉裡面，曉攸和大楷這對夫妻，不曉得侯老師怎麼看這對夫妻？像大楷是作家嘛，太太曉攸又有點傻大姐的感覺。

侯：對劇中那個讀心裝置 Stable，我實在有一點意見。這種類型有點像是，我們以前看過很多的劇種，就是有個男生要追女朋友，但是他不懂 social 不會追，然後有一個很厲害的人在後面當軍師、幫他寫情書……類似這樣。劇中的 Stable 長得像顆小鈕釦，可以貼在後腦杓，看似很方便，但我覺得我們對 AI 的想像太樂觀了，好像有一天人類真的可以發明一種無所不通、什麼都可以搞定的機器。我覺得人跟人的情感是非常複雜的，還要觀察對方的反應，當中的細膩程度，我認為短期間之內機器還不太有機會去掌握人類，我覺得這個是整個核心的精神。

對於 AI，我會接受或抵抗它的原則大概都很一致，就是說：它如果可以為我所用，我會用它，可是有一天若是我要放棄自己，把我自己的意志或者什麼操控在它手上，這個事情我不會讓步。就好像如

36

果有一種記憶，可以把人的所有一切錄下來，我會不會用？我如果會用，一定要是它可以為我所控制才行，例如我背過的單字就不會忘記，或是我想要記得的場面或是寫稿子需要用到的東西，可以讓我記住，我就會用。但如果像〈完美預測〉或〈幸福話術〉裡的記憶裝置，我大概不會用。我不會把這些東西用在這種情況，不會讓它決定我的人生。

這可能是我對未來文明發展的期待啦，我也認為AI不太可能做到那個極致，為什麼呢？因為我們說的AI，都是根據已經發生的數據，來演算未來的變化。像我兒子他們學AI的，我說你能不能發明出一種劇本是一定會受歡迎的，或是能不能預測哪部電影一定會紅？他說，那你要告訴我紅的程度、演員的rating什麼的。我跟他說NBA不就這樣搞的嗎？結果也不一定知道誰會贏啊，還是有輸有

贏對不對？他說對，因為這個所謂的 AI，它就是要定義，每個東西都要定義──機器沒有辦法那麼細膩，它只能跟著定義去幫你做很多的運算。在某些定義之下也許可行，可是我覺得人類有一些東西是小數據、是未知的，根本還沒有被創造出來的。

要跟別人溝通，就會牽涉到別人，這個「別人」來自什麼地方、有什麼條件、背景，可能對這個人有用、對那個人沒有用，諸如此類。像是〈完美預測〉裡在預測未來的世界，可能它也會改變，未來的世界變數那麼多，包括將來的城市犯罪率、教育程度、收入等等，我覺得這些變化和變數太多，基本上已經不是 AI，特別是精準預測未來要發生的事，我不認為是 AI 可以處理的。

所以我對 AI 沒有樂觀到這個地步啦，它可能可以幫我們開車、找路，就是在有限的、而且是基於過去的素材，它大概可以做出比較好

的判斷；但對於小數據，我不覺得它可以做出好的判斷。所以，我覺得我做創作可能還可以活著，當醫生得靠同理心，我還可以靠這個活好一陣子（笑）。

到了2049年，人類還會繼續算命嗎？

湯：但〈完美預測〉有一個點，關於「算命」這件事，我不知道老師相不相信算命。像是現在的星座、塔羅牌、紫微斗數，就是根據某種推算方法來進行，當然我不會說那是ＡＩ，但它們也是靠長時間累積出來的一種 principle，我們常會聽星座專家告訴你這星期會怎樣，或是有人會去龍山寺拜拜，找那些鐵口直斷的算命師。有些人他可能需要指點迷津，當人生遇到狀況的時候不找心理醫師，而去找算命師。我覺得這其實是〈完美預測〉想要探討的……有些人就是相信算命

命，在他無助的時候需要有人給他一個方向。

當初我們在構思這個故事時，就是想到，如果大數據可以累積一個人的記憶跟行為，從他的記憶面向去判斷他的某種狀態，在所謂科學的機制下，是否會出現所謂的「大數據算命」！

但老師剛剛講到一個重點，你要相信它嗎？也許理性的人不信，像我就是，我跟老師一樣，我也滿鐵齒的，不會特別去做這件事情。不過，算命這件事從上古就存在了，未來到了2049年，人類是否還會繼續算命？當他覺得無助、無法自行判斷某些事的時候，當他需要有人幫忙看風水，或需要有人幫他解籤詩，幫他解除心中某些疑惑時，他要找誰？到了2049，還有廟嗎？會有廟公幫你解籤嗎？

還是到了2049，大數據已經發展出一套機制，讓更多人可以去問問題，當有疑問的人輸入某些條件，大數據就歸納出相應的狀態出

來，提供一個方向，那時，你會不會相信？這是我們在構思〈完美預

測〉時，一個有趣的比擬跟點子啦。

回頭講，〈完美預測〉它也是一樣，我們現在也開始看到有AI機器

人，像是在銀行，人們提供AI機器人一些指令，它就會跳出一些

資訊來，從你問的問題，透過某種關鍵字去找到一些東西來回答問

題，然後問：「這對你有幫助嗎？」通常我都回答：「沒有」，因為

都問不到我要的問題（笑）。

我們在創作的時候就會找這種小東西，去延伸出一些故事線和故事樣

態。同樣的，透過這種方法，可以檢視我們每個人的獨特性，以及每

個人不同的需求跟弱點。

打不過，就加入他們

▼ 謝謝製作人，談到夫妻關係，就不免會關心有了小孩之後會怎樣？對夫妻關係來講，小孩是不是會讓夫妻關係比較容易出現一些問題和變化？

侯：嗯，會啊。那是一個你如果要帶小孩，家庭會經歷的過程嘛，不管是先生或太太，可能談戀愛的美好時光就過去了（笑）。如果你還要一直期待生活要像以前那樣，那你一定會很慘，覺得怎麼太太被小孩搶走了，小孩更喜歡媽媽——因為媽媽是餵養他一切的人。

那個過程對很多人是一個適應的過程，大部分的人都可以走過來，有些人不能適應，到最後變成很重大的分歧，像教養態度、金錢的處理，這些都會形成雙方的大考驗。如果這個婚姻基於以前的愛、還要

走下去的話，你必須認知並且改變自己的生活型態。

我以前是這種態度啦，打不過就加入他們這樣（笑）。因為小孩太強大了啦，打不過你就加入，做爸爸該做的事啊、參與啊。時間久了，發展出另外一種生活型態，你也習慣了。養小孩這件事初期的快樂不會那麼大，慢慢小孩長大了以後，他開始會講人話，你把他教得不錯，他有一些想法、會跟你討論的時候，那時候小孩其實是滿有趣的。怎麼比喻呢，像是做運動，我們常常會叫人家去做運動，可是前期是很痛苦的，大概要習慣一陣子以後，才能慢慢感受到它的好處跟優點。我覺得養小孩也是這樣，一開始在做的當下可能感受不到，要靠一種信仰吧（笑），要相信小孩養大了、加入新的生活方式會比較快樂。的確，後來我們家的小孩慢慢大了，我也慢慢感受到它的好。

湯：補充一下，當初在研究這個故事的時候，因為團隊裡面有小孩的

不多，擔心觀點不夠客觀，就去找了很多社會新聞事件來研究，結果發現非常多家暴案例，有打小孩的，甚至殺小孩的，全世界都有。我不懂這些人到底怎麼了，你把他生出來，懷孕那麼久，為什麼會發生那麼多憾事？我們想要從眾多新聞事件中，去了解為什麼有這種狀態。後來發現，很多人在童年經歷過一些事，有很多糾結打不開，成年後還是走不出心裡的黑洞⋯⋯。可以說，很多人因為過去的問題沒有解決，當新的狀況又一直冒出來，就走向一個不好的結果。

侯：從另一個角度看，人都會耽溺在某種情況。你可能忽略了生活是不斷在變動的，生命階段是會變的。你不可能永遠像學生一樣無憂無慮；或是出了社會，就要面臨工作或是生活壓力；結了婚，你就要面對另外一個男人或女人；生了小孩，又會變成另外一個狀態。

很多人沒辦法隨著這個生命的流動去變動，他寧可想說：我可不可以

永遠處在一種狀態之下？當你耽溺在人生某一種狀態，就會對當下的

生活產生很多的不滿意。

有時候，人生，就像我說的，無聊的時候你才會去想這件事，如果你

節奏都很快，你就一直下去，但那個一直下去不見得對你自己是好

的。當你停下來思考，你慢慢想說，我的生命好像就是這樣，生老病

死嘛，也不是我能夠控制的。如果我想要一個比較快樂的人生，對我

自己、對別人，是不是應該去順著那個變動比較好？我覺得養小孩是

一個很大的衝擊和變動，特別是婚前先談戀愛、婚後生小孩的，當然

也有人是「奉子成婚」，或是因為小孩而不能結婚的。無論哪一種，

變動都是非常大的，這是生命裡的大變動，最好要先認知到：生命的

變動本來就是這樣子。

完全不冒任何危險，才是最大的風險

▼ 的確，談到變化，〈幸福話術〉裡的作家大楷，為了想突破過去的好成績，瞞著太太去飯店開房間寫作。想問兩位，面對過去立下的耀眼成績，會怎樣去突破自我？

湯：我們進行每個故事，都是不同的創作歷程。我的個性是比較正面樂觀的，還滿開（放）的，所以我看到問題、看到事情，都會先想要怎麼解決，先從自己的內心解決，問自己有哪邊還沒看清楚？改變之後，我才會走下一步。

在創作上當然也一樣，當你找不到好方法的時候，就多蒐集資料，用水平思考去找到一些脈絡。就像劇中的大楷，當你做了一個成功的作品，之後想要有所突破時，就會開始思考要怎麼做得不一樣？

很多時候，當你再往下想，可能自己會看不到，可是別人可以。咦～

這個跟你原來的東西是不是有點像，或是核心很像之類的，於是你就會走到另一個脈絡去……。我還滿佩服有些創作者，他每次交出來的東西都不一樣，他永遠都在挑戰自己的另外一個面向。有時候他的成功裡自有一套邏輯，可以按照同樣的邏輯去做創作，因為他知道這些東西是他自己的核心，他從中找到創作的核心和動力。可是當你希望創作有某種突破的時候，就必須挑戰不同的東西。我在看李安的電影時，在他所有的片子裡，都會覺得可以找到他個性中的某種樣態和思維，但又各有不同的類型。這是每個人的挑戰吧，極少人能在創作上一直找出新的方式，當然可能也有，有人會一直挑戰某些關鍵詞——某些在不同人生階段想不通的事情，二十、三十歲想的東西會不一樣，每次找到一些核心的時候，當他想要去解釋、表述這些的時候，在說故事的方法上，還是不自覺會回到原點，這是創作上常會碰到

47

的。所以我很佩服那種勇於挑戰每種極限的創作者，每次交出來的東西都有新的樣態，可以有不同的人設、性別、年齡等，我覺得那就是每個人在創作上面要追求的自我突破吧。

侯： 我是覺得，你不可能涉入同樣的河流兩次，一個人也很難用同樣的方式成功第二次啦。所以整個過程之中，也看你對成功的定義是什麼，是賣座很好，賺很多錢？或是更多人看？或是沒什麼人看，但內行的人覺得很喜歡？或是說得獎？各式各樣成功的方式，就看每個人的定義。

對我自己來說，我並不介意未來是否會創造出更大的成功，這是我心裡的認知。我可以做的努力是：首先還是要不斷去學習，不管是小說或影視，每天都在翻新，你站在別人的肩膀上，會讓你站在比較高、比較前端的地方，讓你可以不斷的跟著時代走，不要只停留在你曾經

48

相信的過去，有時候要開放一點，看到現在的東西。

第二個是你要給自己一點冒險，完全不冒任何的危險，才是最大的風險，所以你要有那種冒險的勇氣，對未知——不是說把未來鎖定在你定義的成功這件事，而是對未知會發生的事保持一點好奇，並且去努力的追尋自己好奇的那個東西會變成什麼？這是我的態度，我沒有一定要走向創造更大的成功。也許做起來像是有啦，但我自己沒有這樣告訴自己。

湯：像侯老師的作品也是一路有不同的東西呀，核心探討也都滿有趣的。前陣子我們剛好合作《人浮於愛》，我觀察到他所關注的東西也一直在提升又提升，面向很多。

掌控科技，而不要被科技操控

▼ 如果當外界的期待——如劇中的出版社和所謂讀者的期待，跟自己想要發展的方向不一樣的時候，該怎麼辦？

侯：以我自己來說，我應該寫得夠久了啦，三十幾年，所以這部分還好，就跟出版社也維持一個好的關係，跟我的讀者也是維持著像是朋友的關係。朋友就是這樣嘛，有時候我聽你的，當我很堅持的時候，你就聽我的嘛（笑）。大家就是一種拉拔的關係，我也不會無緣無故去鎖我的讀者，就我寫的東西如果說還不錯，要多花你一點耐性，你也買了、看了，我就必須有種責任嘛，也許有時候一開始你覺得不習慣，但看到之後，還是有帶你看到一個新的可能⋯⋯這樣我就敢跟我的讀者交代。跟做人差不多啦，就是跟大家盡量保持良好的關係。

▼真的很棒！大家常會問，面對這個科技進步神速的時代，人與人之間的關係到底是被拉近了，還是疏遠了呢？科技是不是有讓我們更快樂？

湯：對我來講，這都是看每個人的個性，老師剛剛也提到，我覺得掌控它（科技）比較重要，你不要被操控。永遠都是這樣，我們常聽人家說什麼科技始終來自人性，但有時候人性就是被科技扭曲了，這是有可能發生的。不管未來怎麼樣，很多的事情是要我們自己去判斷或解決的。我覺得那就是每個人在生命過程中要怎麼做自己的打算吧，人與人之間的衝突原本就來自每個人的想法不一樣，什麼時候調和、什麼時候衝突？衝突之後是調和，或衝突之後就兩敗俱傷？都可能發生。可能因為我做製作，看事情的時候，會比較宏觀一點。當然，當我想要微觀的時候，就微觀來處理，但是該宏觀的時候，我就會看大

51

一點，讓事情的推動往好的地方走。

侯：我覺得，這就跟我們觀賞《2049》很像，科技可以創造很多厲害的場面，或是讓我們有不同的體驗，讓我們更快進入那個情境。可是就算花大錢拍的電影，真的會很吸引人或感動觀眾嗎？最後重點還是在人跟人之間的情感，或是情感面延伸出來的東西。

像〈幸福話術〉，過去的電影也拍過類似題材，像是什麼愛情導師之類的，人類有很多問題到最後會是換湯不換藥，既然是作為一個人這樣的存在，我覺得抓住人的情感最深處，跟人相處的時候去體會、感受到別人的情感，那還是最核心的事情。

的確，應該說，科技它產生很多便利，像是我們現在用視訊在開會，算是節省了我們的時間，雖然到底有沒有真的省到時間我不敢說

（笑），總之，它對我們生活有產生一些影響啦。

核心不變，但將來的生活型態一定會變

湯：我前面有提到，我還滿享受這個便利性的，對我來講，這次 Covid-19 改變了我很多生活樣態。從去年開始，有很多地方不用到公司上班，所以會議不用當面討論，所有的東西，就靠理念、聲音跟內容來溝通，不用看眼神，就透過這種即時性的探討。說實在，我現在發現，因為台灣的疫情也上升了，今年五月以來，我其實花了更多時間在開會上，比以前還要更多。有時線上會議一開了，會無限制開始講，以前講一、兩個小時，現在講到三、四個小時甚至更久。

其實，萬事萬物都要看我們用什麼心態去面對它。我覺得因為這次疫

53

情，地球也獲得一些休息，大家也開始檢討，人類不是萬能，這都是看個人的體驗和體會。我覺得疫情打開了很多事情，就像以前會想像不用透過口譯，讓語言翻譯機代勞的狀況，結果現在已經有很多人都在用了，儘管效果還很粗淺。有人曾經說過，語言是謬誤的開始，但有時候，人與人溝通的重點就在於我們不要一直往謬誤想，而要去想：怎麼共同解決問題。衝突是難免的啦，但不是就應該要主動去面對這件事？不然我們永遠都沒有一個好的結果，畢竟我們不希望我們變得不好，是這樣吧。（笑）

▼ 侯老師呢？科技有沒有帶給你什麼變化？或是對你產生了哪些影響？

侯：一定會有變化的啊。前陣子歐美疫情好轉一點的時候，他們就說有一種 attention recession（注意力消退）的效應，以前會過度關注很多網上的訊息，看 Netflix 什麼的，解封後我們花在某些事情上的時

間就消退了。但有些事是沒有消失的，我的意思是說，疫情後可能有的事依然持續、沒有完全消失，像podcast，可能在Spotify上面的比率就比音樂上升，占比也很高。為什麼大家又回來聽podcast，以前廣播也是在聽嘛，那現在就是聽podcast。這可能是因為某程度我被隔離了、或是我沒接觸到人，所以需要更多類似廣播的聲音，用比較親密的方式跟我談一些事情。

另外像game的產業也愈來愈好，在疫情之後也沒有消退。這代表著，開始打game之後，人們可能改變不了這個習慣，他可能花更多時間在打game，占據掉一些時間，曾被關注的某些事則慢慢降下來。我是覺得，未來的世界有些事情不會有什麼大改變，像Netflix，我們就只有這些時間看Netflix，不可能暴增。可是有些事會改變，比方有些公司可能會採用這種hybrid的方式，一半在家上

班，一半進公司；還有像打 game 的人也許愈來愈多，podcast 則有待再觀察一陣子。

無論如何，從整個人生的 quality 來講，好比說我們今天這場線上對談，它將來會如何呈現，不全然在於我們用什麼樣的方式去溝通。更重要的是參與的人，不管是訪談者、受訪者，有沒有做好一些準備，是不是很熱情的投注在上面？是不是有創造出一些更吸引人的看點。

這個東西我覺得才是一切的核心。不然我們就算見面，我搭個計程車，三十分鐘，再回來三十分鐘，多花一小時，可是後來想想，就算多出一個小時，我這一小時在幹嘛，我可能在午睡、在休息，我其實沒有做出任何在我生命看起來比較不一樣的事情。所以我覺得核心那些東西是不會變的，可是將來的生活型態一定是會有差別的。

▼ 從一般觀眾的角度來看，會感覺《2049》有別一般台灣常見的類型，不知侯老師怎麼看？

侯：我看這個戲的時候，會有點覺得它是台灣科幻劇的萌芽之一，就像之前的《你的孩子不是你的孩子》。我之前也看了很多科幻劇，像是國外的《黑鏡》，相形之下，你就會覺得台灣在這方面，還是在初步萌芽。以《2049》來說，雖然做了一千三百多顆特效，但因為我們的市場規模有限，要做到跟國外一模一樣實在很辛苦……可是我們卻是被放在同樣的平台上去比較。所以我會覺得《2049》這樣的嘗試是很好的，值得大家用心去鼓勵它。雖然場面不像西方人拿幾十億在拍，可是我覺得它聚焦在一些屬於人性核心的、科技底下人的處境，我覺得這是值得大家關切、思考的，我也覺得在科幻類型中，這部分是我最 appreciate 的。

2049

原創劇本◎瀚草影視、英雄旅程

小說改寫◎繆非

幸福話術

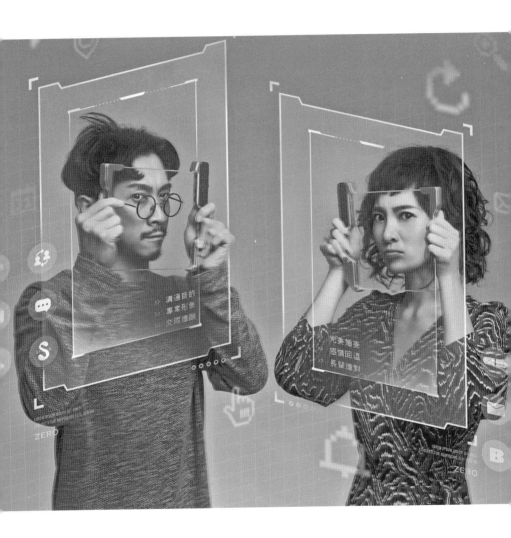

他一定是在外面有女人了。

幸福的崩壞總是在一瞬間，而且，永遠不知道會是哪一天。

回想起來，曉攸和大楷的裂痕，就是在那個風和日麗的早晨出現的……。

那天的前一晚，曉攸為了準備開會資料，弄到三更半夜才睡，一早醒來才發現竟然睡—過—頭了。

「大楷！你又把我的鬧鐘按掉了?!」

大楷一臉無辜：「我有叫你呀，還把鬧鐘轉到十分鐘後……。」

曉攸匆忙梳洗換衣服，大楷做好三明治，還煮了咖啡。曉攸給了他一個抱歉的眼神，忙著穿鞋，大楷連忙拿了三明治趕到門口給她。

曉攸衝出家門，一邊快走，一邊三兩口把三明治塞進嘴裡，從包包掏面紙的時候，才發現沒帶手機。她慘叫一聲立刻往回衝，才走到

一半，突然看見馬路對面的大楷拿著手機走出來。她正驚喜的想著：

大楷怎麼這麼體貼，發現她沒帶手機還追出來！一面揮手喊他，但是

車子太多，他根本沒發現，直接轉彎走向另一條路。那不是車站的方

向，他到底要去哪裡？

都說好奇心會殺死貓，幹嘛要那麼好奇？都說信任是愛情的基

本，何必在瞬間猶豫了那一下？總之，就在那幾秒間，曉攸決定悄悄

跟在大楷後面，想知道這個溫和的男人，平常都在做些什麼。

曉攸跟著大楷走了兩個路口，走著走著，竟然見他熟門熟路的走

進一間新潮風格的旅店。

旅店！為什麼？一大早的，他要去旅店做什麼……正準備衝上去

時，突然又看到一個穿著新潮運動服的女人慢跑過來，在旅店門口停

了一下，也走進旅店。

時間也太巧了吧，一男一女，一前一後，一大早走進同一間旅

店⋯⋯是自己多心了嗎？

曉攸當下頭腦一陣昏，正在猶豫著要不要跟進去，包包突然傳出手機的鈴聲，把她從種種妄念中打醒。曉攸猛然回神，原來手機壓在包包底下。

她伸手撈了半天才撈出手機，按下通話鍵，同事娜娜的聲音急促的冒出來：「江胖抓狂了，你快來！」

江胖是曉攸上班公司的副理，意見特別多，是大家心中的「魔／磨人」。這次為了開發虛擬旅遊軟體，搞得大家雞飛狗跳。曉攸設計的旅遊情境，江胖沒一個滿意，硬要派曉攸去越南出差。為了促進大家的「同理心」和「溝通效率」，最近他竟然開始要求同仁上班開會都要戴「Stable」。

Stable 是 2049 年剛上市沒多久的科技產品，是時下很夯的

「社交輔助工具」，只要把一個圓圓的透明裝置貼在身上，就像在腦中多了個貼身隱形社交助理，它會根據當下遇到的狀況，在腦中指引做出最佳的反應，對拙於交際的現代人來說有如救星，它就像潤滑劑一樣，減低人際關係中所謂「不必要的摩擦」，從年初上市以來就掀起熱潮，儘管評價兩極，但顯然廠商已經賺飽飽了。

「Stable真的好嗎？」曉攸對不斷湧出的各種「尖端科技」總是覺得有點隔閡，人與人之間的距離，真的能靠那一小塊貼片拉近嗎？

雖然同事們一開始對Stable有些抗拒，但是面對上面的指令，誰都不想當烈士，況且將一些人際摩擦都交給科技，其實也省心，不用付出多餘的情緒成本，用著用著大家也就不再排斥。

曉攸在茶水間跟娜娜提了一下早上的事。娜娜因老公外遇而離婚，應該經驗比較多吧。曉攸抱怨大楷最近變了很多，對她也開始不耐煩。娜娜要曉攸稍安勿躁，不要隨便打草驚蛇，最快的方式就是晚

上試試他有沒有「性趣」，如果沒有，事情可能就嚴重了。

曉攸有點半信半疑，的確，無論在兩人的日常相處或「那件事情」上，她多半都處於被動，大概是家庭教育的關係，媽媽總是說：

「女人要矜持，男人才會珍惜。」遇見大楷之前，曉攸對於感情一向採取高姿態，對眾多追她的男生都沒看在眼裡，然而認識大楷後，曉攸卻感覺遇到了真愛，在他身上，彷彿有著自己嚮往的一切……。

大楷是個小有名氣的作家，那時曉攸算是大楷的書迷，有一次大楷來學校演講，曉攸迷戀上他的才氣和幽默，拿書請他簽名，還握了一下手。幾天後，剛好又在學校附近的餐廳巧遇大楷，兩人從聊書到開始約會，就這樣交往起來。大楷雖然只比曉攸大個七、八歲，但個性溫和、行事穩重，有如父親一樣寵著她，包容她小女孩般的脾氣，因此曉攸一畢業，兩個人就馬上結婚了。

曉攸從往事回過神來，看著大楷洗澡的背影，不禁想著⋯⋯「這個

男人還是當初我遇見的他嗎？」

大楷上床關燈，曉攸鼓起勇氣伸手過去抱著大楷。大楷翻身過來，看著曉攸驚訝地問：「怎麼了？」

曉攸努力擠出迷濛的眼神：「我們好像很久沒那個了躺……我下星期又要出差……」

大楷有點意外，但也禮貌的伸手過去撫摸曉攸，曉攸積極回應。

才剛感覺大楷好像有點感覺，沒想到這時大楷突然停下來說：

「我去一下浴室。」

等大楷進了浴室，曉攸立刻跑到鏡前，才發現自己和平常一樣穿著舊T恤，七手八腳換上性感睡衣，還噴了一點香水，再趕緊躺回床上。

過了一陣子，大楷從浴室回來，揉了揉鼻子，仔細看了一下曉攸，她正準備靠過去，大楷卻突然推開她：「我今天有點累，我們先

「睡好嗎？」

說完在曉攸臉頰上親了一下，翻身睡覺。

從小備受呵護的曉攸很受挫，不安的問：「你是不是不愛我了？

還是覺得我不夠好？」

「我真的只是太累而已。」

「真的？」

「當然。睡吧，明天我還要跟我的小說奮鬥呢。」

大楷摸摸曉攸的頭安撫她，蓋上棉被睡覺。

曉攸仍然心緒紛亂，胡思亂想了好久才睡著。

早晨，曉攸起床時，大楷已經在做早餐，曉攸換好衣服出來，大

楷正在切蘋果，卻不小心劃到手指，曉攸大驚小怪。

「有沒有怎麼樣？」

「只是一點小傷口，沒關係啦。」

曉攸還是細心的幫大楷消毒，貼上有著可愛圖案的OK繃。

「今天要出門嗎？」

大楷遲疑了一下：「沒有，留在家裡寫小說。」

曉攸一出門，就躲到對街的角落看著大門，想知道大楷到底會不會出門。正當曉攸準備放棄，卻看到大楷一身輕便，只拿著手機就走出大門。

曉攸笨拙的跟蹤著，果然，又看見他走進上次的那間旅店。曉攸溜進去，等到大楷進了電梯，電梯門關上之後，她衝過去，確認電梯停在五樓。

她隨後上了五樓，走廊上空無一人，正想著下一步該如何是好，另一座電梯門突然開了，只見一位打扮入時的女人走了出來——是上次在這裡看到的同一個嗎？曉攸無法確定……。

當她正在猶豫時，手機又突然響了。

「每次都這樣！」曉攸緊張躲進樓梯間。

是娜娜打來的，曉攸沒等她講話，立刻說：「幫我請假。」

機敏的娜娜馬上問：「你在哪裡？」

「旅店。我看到大楷……。」

「千萬不要衝進去，聽我的，除非你想離婚。」娜娜提醒曉攸。

曉攸掛上電話，只感到腦袋一陣昏沉。一下子很多過去的回憶，像跑馬燈一樣在腦子裡轉……。

不知過了多久，曉攸稍微回神，她擦乾眼淚，看著牆上的時鐘。

她決定在大廳等大楷出來，問個清楚。

三個小時後，曉攸終於看到大楷走出電梯，身邊並沒有別的女人。

「你怎麼在這裡？」大楷驚訝的看著曉攸。

曉攸還沒說話，眼淚就掉了下來…「你背叛我！」

「我？」大楷有點惱羞成怒，自己在婚姻中付出了那麼多，換來的卻是曉攸的不信任嗎？他決定將累積已久的心情說出來…「這裡是旅店。你以為我在旅店幹嘛？」

然後他抓起曉攸的手進電梯，上樓後大楷打開房門，曉攸看到牆上貼滿密密麻麻的便利貼，桌上擺著筆電和散置的手稿、筆記。

「你覺得我在這裡幹嘛？」大楷不爽的看著曉攸。

「我怎麼知道你在這裡寫作？家裡不是有工作室？你幹嘛騙我要在家裡寫。」曉攸有點惱羞成怒。

大楷勇敢說出心裡話：「在家裡沒靈感，寫不出來。」

曉攸不懂，在旅店就有靈感？家裡又沒人吵他，當初曉攸花了許多心思裝潢了工作室，就是希望大楷能在裡面專心寫作，現在卻說不

71

喜歡工作室，沒靈感？

「當初裝潢的時候問你意見，你都說好，隨便都好⋯⋯。」

「那是因為我說了也沒用，家裡大小事一向都是你說了算。」

「哪有？那是因為你都不說呀。」

「我⋯⋯」大楷正要說什麼，又被曉攸打斷。

「是我說話的方式不對？還是我個性太急？我一直都有問你意見

啊，問你牆壁要漆什麼顏色，書櫃要怎麼做，桌子要多大，椅子又要

什麼牌子⋯⋯。」

大楷一言不發的看著曉攸，曉攸才赫然發現，都是自己在說個不

停。

到底是怎麼了？怎麼會變成今天這個樣子？

大楷想起自己的父母，他們雖然算不上模範夫妻，時不時就會吵

架、鬥嘴，好的時候卻也不避諱在人前手拉手，但自己就不是那樣。

不過，拜父母之賜，從事小說創作的他，並沒有承受太大的經濟壓力，儘管創作之路不好走，但父母很支持他，大學畢業那年拿到新人獎，在出版社編輯的規劃下，二十五歲那年寫出一本暢銷幽默小說《誰來敲門》，就開始四處演講、撰稿和參與活動，雖然多了不少周邊收入，卻反而沒什麼時間認真寫作了。

那時，在一個校園簽書會中遇見曉攸，率真、熱心腸的她剛好和敏感內斂的自己相反，甜美的笑容為他的生命灑進一道陽光……。

婚後開始想要有所轉變，花了三年認真寫完《未竟》這本被編輯評為「有點太嚴肅」的小說，在出版社內部「評估」了好一陣子，出版時程遙遙無期……。

大楷自認不是傳統的大男人，看著曉攸大學畢業、走進職場，他也樂見其成。本來就喜歡下廚的他，不知不覺當起「家庭煮夫」，讓

曉攸沒有後顧之憂的在職場上衝刺。

不過，心中的某個角落，卻似乎有另一個自己，想要說些什麼。

「你開心嗎？」「就這樣嗎？」「這樣好嗎？」

姑且擁有一個暢銷書作家的頭銜和一個漂亮、聰明的老婆，這是多少人的夢想，雖然人生也還算是在自己的規劃中，但這份人生藍圖似乎就是有那麼點走味……。

也許就是因為這樣，當某天他去超市採買的路上，看見這家設計新穎的旅店，突然萌生想要體驗一個人的生活，是想找回當初從事寫作的那份初心和純粹？中年危機提早報到？或是心中那些積累的壓抑瀕臨爆發？總之，一向穩重的自己，突然想要任性一下，體驗不同的生活……。

這算是中年危機嗎？自己真的只是想要找回寫作的感覺而已嗎？還是內心深處還有什麼自己也沒發現的需求……只是當下在旅店看見

曉攸滿是疑惑的雙眼，顯然，眼前最重要的就是——解決婚姻危機。

愛，到底是什麼？

大楷的祕密巢穴從心靈深處深深震撼了曉攸。從小在父母呵護下長大，連婚姻也是人人稱羨的她，向來順風順水。哪知道平日對自己百依百順的老公，竟然得到外面去建構自己的「寫作空間」。

難道自己漏掉了什麼？年輕時，自己的天真、率直也許是優點，但隨著年齡漸增，優點會不會變質，反而變為致命缺點：不夠體貼、不夠溫柔，以及最要命的——不懂對方要什麼？

心慌意亂之餘，自信心瞬間暴跌的曉攸接受了娜娜的建議——她決定用 Stable 來增進自己和大楷的關係。

曉攸設定好手機連線，將微型透明貼片貼在脖子後面，打開介面，漂浮在空中的半透明螢幕出現在她眼前，裡面的動畫人偶開始說話。

「歡迎使用 Stable……您可以直接說出您的需求，或是選擇我們設定好的模式……」甜美的女聲，就像電視中的新聞主播。

再見小公主，也該學著當一個真正的大人了……，曉攸心中百感交集，忙著適應 Stable。

一陣電鈴急促響起，曉攸趕快關掉 Stable，立刻跑去開門。

出版社的編輯 David 扶著醉到不省人事的大楷進來，兩人七手八腳的把大楷扶進房間躺下。

「他是心情不好，還是……慶祝《未竟》要出版了？」曉攸不知道大楷有沒有跟 David 透露她直闖旅店的事。

「他沒告訴你？」David 有點驚訝，「出版社不想出版《未竟》，他一氣之下，連暢銷書《誰來敲門》也不讓我們再版。」

David 離開後，曉攸一個人在客廳走來走去，開始跟 Stable 對話。

「他為什麼瞞著我？」曉攸氣沖沖的問。

Stable以甜美的聲音回答：「男人說謊的理由：一、維持尊嚴。

二、息事寧人。三、不讓另一半擔心。」

「為什麼？我是他最親近的人，他不是應該什麼都告訴我嗎？」

「沒有什麼事是應該的。」

「我不喜歡他瞞我！如果不能互相坦誠，為什麼要結婚？」

「坦誠不是婚姻的重點，您應該專注在結婚能帶您通往哪裡。」

聽到這個和自己對婚姻的信念完全不同的思路，曉攸有點怒……

「這算什麼回答？」

「婚姻是兩個人的事，要共同經營。」說來也妙，Stable的回答

雖然制式，但也不是全都沒道理。

曉攸換個方式繼續追問：「我想知道到底要怎麼做，才能讓他對

我坦誠？」

「請參考『完美嬌妻』功能。」

「是因為我不夠好嗎？」曉攸無力地坐下來，心想⋯「果然，果然就是我不夠『完美』⋯⋯。」

Stable 像是洞悉曉攸的心思⋯「沒有人是完美的，更沒有所謂完美的婚姻。」

曉攸不禁眼眶泛紅⋯「會不會其實⋯⋯他已經不愛我了？」

「愛不愛是個複雜的問題。」有時候 Stable 講出來的話竟也有幾分哲思。

一早起床，大楷已經在廚房做早餐。曉攸進了浴室，馬上找到 Stable 裡「完美嬌妻」的功能，火速設定好。

接著她走到廚房，看著大楷的背影，曉攸遲疑了一下，走過去從背後抱住大楷⋯「早安。」

大楷愣了一下說：「早……對不起，昨天喝太多了。」曉攸一向不太會主動表現得這麼親密。

她覺得這是個好的開始，開心的拿起叉子咬下大楷剛煎好的馬鈴薯蛋餅。

「小心燙！」

曉攸點點頭，耳朵又傳來 Stable 的語音：「語氣輕柔的肯定他現在做的事。」

「馬鈴薯蛋餅！我最喜歡了。」

「是嗎？你以前不是常說馬鈴薯熱量太高，不太愛吃？」

曉攸愣了一下。「我現在口味改了啦……我又不胖，不用減肥。」

「不會太鹹嗎？」大楷問。

曉攸眼前出現 Stable 的視覺介面，有兩個選項：

「一、不會太鹹，味道極好！我以前以為你不會煮東西，現在才

發現你那麼厲害！」

「二、不會太鹹！我原本覺得你手藝挺不錯的，沒想到你竟然手藝真的這麼好！」

到底要選一或二？曉攸看得眼花撩亂。

大楷發現曉攸眼神怪怪的，順著她的焦點往旁邊看了一下。

「你在看什麼？」

「不會太鹹，我本來就覺得你手藝挺不錯的，沒想到你竟然……」

大楷愣住，不知道曉攸要說什麼。

「手藝這麼好啊！」曉攸把話說完，鬆口氣大笑。

Stable 立刻傳來語音指示：「建議您，語氣自然，肩膀放鬆，眼睛周遭的肌肉也要放鬆。」曉攸就扭扭身子，想讓自己放鬆。

「你沒事吧？」大楷覺得曉攸很奇怪。

「沒事，沒事。」

曉攸抬頭看了一眼時鐘，立刻站起來：「對不起，我上班來不及了。」接著迅速拿了東西出門，連再見都忘了說。

大楷看著餐桌上的馬鈴薯蛋餅，曉攸只吃了一口。

曉攸在茶水間向娜娜抱怨：「Stable很難用耶，給我那麼多指示，我到底要聽哪個？」

「你可以設定啊。」

「為什麼溝通這麼難？一定要和顏悅色，輕聲細語的說話嗎？那根本不是我。」

「因為男人都喜歡被恭維、被崇拜，誰要去伺候公主？」

「那我就要伺候王子？」

「人都是互相的嘛，難道你不喜歡聽老公讚美你？」

原來婚姻竟是這麼難的事。相較之下，公司開會就簡單多了，在

會議中，曉攸幾度想提出不同意見，但都被Stable踩了煞車。最後，江胖很滿意大家的表現，他覺得自從大家用了Stable之後，不但態度得體有禮，收到的回饋和意見也都很合他的意。

「也許Stable真的是社交白癡的福音，也許我過去真的太自我，沒有從別人的角度換位思考⋯⋯。」曉攸似乎也逐漸接受了Stable的優點。

表妹晨希突然憔悴的拖著行李來找曉攸，說她跟男友吵架分手了，想借住曉攸家幾天。

「我家沒客房，睡儲藏室可以嗎？我請大楷整理一下。」

「不用麻煩姊夫了，只要有地方睡就好。」

曉攸把鑰匙給晨希，傳了訊息給大楷，叫他整理一下儲藏室，隨即發現自己的語氣太女王了，立刻改正⋯「麻煩你了，謝謝。」

曉攸下班，特意到餐館買了幾個菜和白飯回家，一開門卻看到大楷和晨希正在喝啤酒配零食，有說有笑。

「表姊下班啦，一起來喝。」

「我買了晚餐⋯⋯。」

「我還想說等你下班，一起帶晨希出去吃飯。」大楷接過晚餐著說：「家事都是姊夫在做對不對？」

「不用啦，來打擾你們已經很不好意思了。」

大楷把菜放進盤子裡，曉攸準備碗筷，晨希看著他們的互動，笑

「我時間比較自由呀，曉攸還要上班，誰有空誰做。」

「哪有？」曉攸辯解。

「我一個下午就把姊夫的《未竟》看完了吔，真好看。」晨希崇拜的看著大楷，曉攸有點尷尬。

大楷非常開心，晨希馬上追問：「什麼時候出版？」

換大楷尷尬了，只說還在跟出版社談。

「雖然沒有《誰來敲門》這麼通俗好看，但是很有深度，很不一樣。」晨希又說。

曉攸低頭靜靜猛吃，可惡，自己連一個字都還沒開始看。

「表姊，你覺得呢？你也是姊夫的書迷啊，一定迫不及待成為第一個讀者，好羨慕你喔！」

「呃，我最近工作很忙……而且大楷說，他還要修改……。」這個晨希啊，真的很會，弄個坑給我跳……，曉攸有點後悔收留她了。

「對，其實還不算完稿。」大楷反而替曉攸解圍。

飯後，曉攸藉口太累了，回到臥室，拿出筆電開始閱讀《未竟》，看沒兩頁就真的睏了。她聽著客廳傳來大楷和晨希說笑的聲音，想過去加入他們，卻聽到晨希還在說著《未竟》有多好看，曉攸又悄悄回房間繼續看小說，卻很快的睡著了。

接下來幾天，曉攸利用所有的空檔，拿著手機看完《未竟》，卻一臉苦惱，她不喜歡這本小說，卻不知道要怎麼告訴大楷。

「這本小說⋯⋯對我來說實在太抽象了，我應該直接跟大楷說出我的感覺嗎？」

「根據我的經驗，謊言能讓婚姻更持久。」娜娜意味深長的看著曉攸。

晚餐後，曉攸照著 Stable 的指示對大楷說：「《未竟》真的好好看喔。」雖然是讚美，她卻有著一絲心虛。

「最近終於有空讀了嗎？」大楷的語氣好像有點酸。

Stable 語音提醒：「對方情緒不太穩定，建議您放低姿態，微笑應對。」

「對不起，最近我工作太忙了，不夠關心你⋯⋯。」

85

「所以，你覺得小說怎麼樣？」大楷也意識到自己的反應有點彆扭，立刻調整態度。

「我覺得……每個角色都很特別，情節很流暢，會讓人想一直看下去……。」曉攸將Stable給她的提示照本宣科說了一遍。

大楷越聽越疑惑，他想起最近老爸因為受不了整天和老媽吵架，所以裝了Stable，所以講話變得很卡，跟現在的曉攸很像……。

「我刻意讓情節跳躍，角色模糊，你覺得很流暢？」大楷試探曉攸。

「中間是有點卡卡的啦，可是不會影響閱讀。」

「你這種評語，哪一本小說都通用吧！」大楷突然伸出手，拿下曉攸貼在後頸的Stable裝置。「你要不要用自己的話再說一次？」

曉攸驚愕得說不出話來，整個愣住。

大楷質疑曉攸根本不喜歡他的小說，竟然要靠Stable才能說出

虛偽的稱讚？曉攸辯解，她只是希望大楷不要放棄寫作，重拾信心⋯⋯。大楷聽了更生氣，曉攸的話踩到大楷的地雷，大楷惱羞成怒，指責曉攸的關心是壓力，他需要獨處。曉攸一臉委屈，說大楷什麼事都不告訴她，她覺得兩個人的溝通有問題，才會用 Stable。

大楷卻不覺得他們溝通哪有問題？是曉攸用了 Stable 才開始變得奇怪⋯⋯。

兩個人愈吵愈兇，曉攸不知該如何收拾，衝進房間開始收拾行李。

「你要幹嘛？」

「我現在就走，讓你好好獨處。」

沒兩下子，曉攸拉著原先就準備得差不多的行李箱出來。

「我去出差！」曉攸沒好氣丟下一句話就走出門去。

大楷追到大樓外，看到曉攸正準備上無人車。

「什麼時候回來？」

「不知道。」曉攸賭氣上了車，頭也不回的走了。

其實去越南的機票是明天，曉攸想，反正順勢先在機場附近住一晚。轉念又想起之前晨希和大楷一搭一唱那麼開心……她搖搖頭甩掉這些雜念，怎麼防？根本防不勝防，誰能永遠「防堵」另一半呢？如果感情真的這麼不堪一擊……。

正在胡思亂想，手機響了，娜娜說這趟「中華文化圈」虛擬旅遊專案的越南行程延後，越南那邊派人先來台灣田野調查，江胖叫曉攸去清境農場做接待，交通食宿都安排好了。

曉攸正在氣頭上，但上司交代的工作不能不去，曉攸向娜娜提到使用 Stable 被識破的事，娜娜覺得也許趁著出差，兩個人剛好拉開距離，讓彼此都冷靜一下。

娜娜還好心的提醒，就算分開，她還是可以用當紅軟體「欲望

XR」，和大楷做「另類溝通」，這款軟體標榜可以虛擬「宛如真

人」般進行「人與人的連結」，在APP排行榜上也是名列前茅。

曉攸先到台中過夜，開著公司租來的車去接人，沒想到站在路邊

的是外型高大帥氣的華裔越南人Jay。之前去越南田調時，曉攸曾和

Jay合作過，當時她覺得Jay做事不認真又很跩，對他的第一印象不

是很好，沒想到狹路相逢又碰上。

曉攸開啟Stable，這次她設定的是：「表達友善」。

Jay帶著陽光般的笑容跟曉攸打招呼：「好開心，我們又見面了。」

曉攸勉強擠出笑容，被Stable警告：「微笑要有誠意。」

「是呀，真開心。」

Jay看曉攸臉色不好，自告奮勇的說要開車。

曉攸昨晚根本沒睡，順勢把鑰匙交給Jay，設定好導航。一路曉

攸看著綠色山野，呼吸著新鮮的空氣，心情也漸漸平復了。

「這次的房東武爺爺是泰緬孤軍的後裔，三歲時跟他父親一起移居清境。這背景應該對你這次任務有幫助。」

「謝謝你特別安排，好感動。」

「呃……這是我應該做的。」

沒想到 Jay 好像變得比較成熟了，專心開車的樣子看起來很可靠。

「我覺得泰緬孤軍遷徙台灣的故事很適合做成虛擬體驗，你知道越南有富台部隊嗎？」

「我看過資料。」

「這些軍隊的遷徙故事串一串，就可以弄出一個……大遷徙時代的虛擬體驗系統，搞不好我們可以再一次合作喔。」

「是啊，搞不好。」

Jay 的眼神和語調充滿熱誠，和曉攸以前對他的印象不太一樣。

到了武爺爺家已經晚上了，武爺爺準備了簡單的晚餐，三人一邊吃一邊聊，武爺爺熱情的講述著父親的故事，兩人聽得入迷，直到曉攸睏得打了哈欠。武爺爺笑著說：「很久沒人聽我講故事啦。」

曉攸和Jay上了二樓房間準備就寢，Jay開心的跟曉攸說：「謝謝你找到武爺爺這麼精彩的訪問對象。」

他們做虛擬旅遊最棒的示範嗎？

曉攸正要說出這些話，手機又響了，這次是大楷，曉攸沒接，跟忘記了大楷，跟著武爺爺到了泰緬邊境雲遊了一晚，她想，這不就是

「搜尋資料是我的強項……」曉攸開心的說，這個晚上，她暫時

Jay說了晚安就回房睡覺了。

經過兩天的疲累折騰，曉攸睡得很熟，一大早聽到武爺爺和Jay已經在樓下說話了，她趕緊起床梳洗，下樓已經看到一桌豐盛的早餐。

「你們慢慢吃，我去約會了。」武爺爺打扮帥氣，帶著一束花，微笑著跟他們揮揮手，出門去了。

「武爺爺跟誰約會？他太太呢？去世了嗎？」Jay好奇問著。

「不知道他，這種私事我沒問。」胃口不錯的曉攸開始大快朵頤。

曉攸盡責的帶著Jay，參觀了清境的泰緬眷村、滇緬文化館等幾個相關景點，中午就去泰式餐館吃飯。

曉攸滔滔不絕的向Jay解釋店名「美斯樂」的歷史意義，補充武爺爺故事裡的歷史背景，Jay聽得津津有味，問曉攸怎麼會知道這麼多？

「我不是說，搜尋資料是我的強項嗎？我一接到任務，就在網路上熬夜查資料。」

「你真的好認真，我剛做這行時，什麼都不懂，要不是兩年前跟你合作，我是不會開竅的。」

曉攸有點不好意思…「我當時有點機車吧?」

「不會呀。」Jay笑著說出兩年前對曉攸的印象,全是讚美,曉攸聽得有點暈了。「我當時就想,我要變得跟你一樣好,絕不能輸給你。」

接著Jay問曉攸,晚上要不要去觀星?並推薦了好幾個知名的觀星地點。

這些日子都處於精神緊繃的曉攸,想到無垠的星河夜空,想著趁機放鬆一下也許有助於思考下一步該怎麼走,爽快的答應了。

「當你見到天上星星,可有想起我,可有記得當年我的臉,曾為你更比星星笑得多……。」

感情的保鮮期一向就不長,曾經燦爛的笑容不知何時就面目模糊,飄到九霄雲外……。

曉攸和 Jay 並肩躺在星空下的草原，開始聊起心事。Jay 說起半年前分手的女友又想復合，問曉攸意見。曉攸苦笑說自己對感情問題最笨了，不能給 Jay 什麼建議，反而問 Jay：「如果一個男人說他想獨處，那是要分手的意思嗎？」

「那要看是對誰說的，如果是對你說，他意思一定是你的存在擾亂他的心，他必須獨處才能維持理智。」

曉攸被 Jay 的話逗得大笑。

「你要是想找人聊，我隨時奉陪。」

兩人看著星空，數著流星喝酒，Jay 溫柔的靠過來，曉攸以為他要幹嘛，閃了一下，Jay 卻只是幫曉攸拿掉頭髮上的雜草。

兩人尷尬的回到武爺爺家，曉攸被 Jay 的溫柔弄得有點意亂情迷，互道晚安後各自回房。

曉攸去浴室洗了把臉，抬起頭來突然看見鏡子裡的自己。

「你打算幹嘛？難道真的要跟大楷離婚？」她問鏡中的自己。鏡中的自己沒回答。

她查了一下手機，今天大楷一整天都沒打來。有股莫名的焦躁湧上心頭，猶豫半天，「好，算你狠。」曉攸按下回撥鍵，卻沒想到打了好幾通，大楷都沒接。

他到底在幹嘛？

出於女人的第六感，她不安的登入「欲望ＸＲ」，一上線就發現大楷也在線上，她急忙敲他，但是大楷還是毫無回應。

為什麼大楷會故意忽略她？這不像他。

但自己又何嘗真的了解他？不然為什麼連他去旅店寫作都一無所知？為什麼他的新小說也沒有想到要搶先讀？

愛到底是什麼？該怎麼愛？曉攸不再有把握。

95

一夜翻來覆去沒睡好。她不再打電話，也沒有再上線，她不想知道得太多。

武爺爺還是一大早就出門，Jay 看出曉攸精神不好，一路上說笑話逗她、幫她拍照。

晚上，她發現大楷終於來電。但她關了靜音沒接，自己現在心頭很亂，還是靜一靜再說。

曉攸不安的打給大楷，響了很久卻沒人接聽。接著，她打給晨希，響了很久才終於接通。曉攸喂了半天，卻只聽到雜音，感覺手機掉到地上似的，接著她好像聽到大楷和 David 的對話。

「你怎麼可以跟曉攸的表妹『線上連結』！」David 調侃著說。

「那是虛擬的啦，『欲望 XR』只是個 APP，又不是真的……」

雖然聲音很模糊，還是聽得出是大楷的聲音。

然後就突然掛斷，斷線了，四周一片寂靜。曉攸頓時心亂如麻。

走到樓下，看到武爺爺和Jay喝高粱，曉攸立刻加入，把武爺爺倒給她的一小杯高粱一飲而盡。

人生的嗆辣和高粱有得拚啊。

「喝慢點。」武爺爺慈祥的說。

「沒事。」

曉攸又和Jay乾了一杯，三人聊起遙遠的泰緬邊境，曉攸放在樓上的手機響了幾次，她乾脆直接關機，耳不聽心不煩。

「這電話鈴聲，聽起來很心急……不接嗎？」

曉攸搖頭。

Jay關心的問：「你還好吧？」

曉攸點頭，然後搖頭，然後又乾掉一杯，武爺爺感覺不太妙，趕緊把酒收起來，說是小酒怡情，大醉傷身，「高粱不能這樣喝，去睡覺。」

Jay扶著曉攸上樓，在房門口，曉攸突然抱著Jay哭了起來。Jay忍不住吻了曉攸一下，腦門一片烘熱的曉攸，心頭一股落寞夾雜著憤慨，也伸手抱住Jay的脖子……這時，她突然摸到一個硬物——原來是Stable。

Stable，Stable，怎麼到處都是Stable？都是Stable害的啦！

浪漫之情頓時消散無蹤，她推開Jay……「原來你是用Stable來誘惑我的？」

「沒有，我對你是真心的……」Jay尷尬辯解著。

「難怪你完全變了一個人！」

曉攸趴在床上哭著。她和大楷有什麼不同？大楷用APP和別人「線上連結」？Jay用Stable對自己甜言蜜語？到底什麼是真的，什麼是假的？她突然覺得這些科技產品好討厭，害自己什麼都看不清了。

第二天早上，曉攸頭痛欲裂，來到餐桌，看到武爺爺已經煮好一鍋解酒湯等她。

「今天還要去哪裡嗎？」Jay一大早就出門了。」

「我想休息一天。」

「陪我去一個地方走走？」

曉攸點頭。

他們來到山上的空曠之處，一棵美麗的大樹在陽光下閃閃發亮。

武爺爺把花放在樹下，然後收拾著已經枯萎的花束。

「這是我和太太的祕密基地，我把她一部分的骨灰灑在這裡，每天，我都來陪她喝咖啡。」

曉攸和武爺爺坐在樹下，武爺爺拿出保溫壺，倒了兩杯咖啡。

「這就是你的『約會』？」

武爺爺微笑，把自己的咖啡遞給曉攸，另一杯放在花前。

武爺爺說起往事，他和太太小學就認識了，幾乎在一起一輩子。

她一直想開民宿，可是武爺爺擔心她身體不好，怕她太累……。「她走的時候，交代我一定要做，她說這樣每天才會有不同的人陪伴我，我才不會孤單……。」

武爺爺的眼眶閃爍著。

「為什麼……你們可以相愛一輩子？」曉攸真心的問。

「我是個莽撞的男人，都是她包容我。我們也吵架呀，吵到她離家出走哩。」

「那後來怎麼和好的？」

「我不能沒有她。這世上再也沒人像她這麼了解我、愛我。就算她現在人不在了，我還是可以感覺她滿滿的愛一直在我身邊……。」

「好羨慕你們……。」

「愛是很難的，你要面對自己的內心，不要被外在的表象迷惑……

問問自己，什麼才是最重要的？」

武爺爺溫柔的看著眼前的大樹，彷彿那是深愛的妻子的化身。

曉攸和武爺爺開車回來，赫然看到大楷站在門口按鈴。

曉攸帶著大楷走進二樓房間，兩個人都有點尷尬忐忑。

大楷眼前的 Stable 視覺介面顯示著：溝通目的「為出軌道歉」。

曉攸的介面則是：「隱瞞出軌」。

大楷耳朵傳來 Stable 的語音：「對方情緒不穩，建議您先噓寒問暖。」

「房間看起來不錯，睡得好嗎？」

曉攸一聽怒火就起來了：「你說呢？」

曉攸的 Stable 馬上發出警告：「請控制情緒，否則無法隱瞞。」

大楷低頭說出藉口：「你昨天打來的時候，我跟 David 正在讀小

101

說對白，真的，一個新人的作品，David 非得要我幫忙看看。」

「是喔？我好像有聽到我的名字？」

「那個……前面 David 是在說，如果我不再版《誰來敲門》，會對不起你。」

「你的書再不再版，都跟我沒關係。」

「你是因為那本書才愛上我的，不是嗎？我曾經想要拋棄過去的自己，但是不能否認，那也是我自己的一部分……青春的記憶。」大楷有點激動，Stable 指示：「請控制情緒，誠心道歉。」

曉攸有點被大楷的話打動了。

「我其實……」曉攸的 Stable 介面閃起紅燈…「請不要坦白，否則無法預料後果。」

曉攸深呼吸。

「我剛剛和房東武爺爺到山上去看他老婆了……他們相愛了一輩

子，就算是天人永隔，他們的愛也沒有消失。」

「我們也可以像他們那樣。」

「可以嗎？」

曉攸看著大楷，大楷看著 Stable 的視覺介面，照著上面的文字說出來。

是……。

「有些話，就算我再怎麼不想說，也應該要說出來……。」

大楷渾身不對勁，他不知說出真相，曉攸真的會接受嗎？還

大楷聽到 Stable 的語音…「羞恥感展現愈多，道歉就愈有力量，建議您的表情、語氣要充滿愧疚。」大楷想，這到底是什麼意思啊？

但沒轍的他，只能按照建議繼續「演」下去。

「昨天晚上，我其實不是跟 David 在讀小說……。」

「等一下……」曉攸聽到 Stable 的語音…「不要讓對方說出祕密，

103

除非你也想說。對方可能無法承受。」

「你一直說，希望我們彼此坦誠，這些話我一定要說，如果以後你是透過別人才知道這件事，我不會原諒自己。」大楷沒注意曉攸奇怪的表情，繼續說著。

曉攸的 Stable 語音又響起：「對方執意要說，建議您忽略自己的愧疚，並準備發怒。」曉攸愣住，不太懂 Stable 的指示是什麼意思。

「我跟晨希⋯⋯在爛醉情況下，不小心發生『線上連結』⋯⋯我知道這件事對你造成很大的傷害，真的⋯⋯真的⋯⋯很對不起！」

大楷鼓起勇氣說出來，更加覺得羞愧。

曉攸心亂如麻，各種情緒湧了上來，她不知道要怎麼面對此刻的狀況。Stable 的語音響起：「如果您想保守祕密，請立刻發怒。」

曉攸只能看著 Stable 的視覺介面，照著上面的文字唸出來⋯⋯「我很生氣，你怎麼可以背叛我？你出去讓我一個人靜一靜。」

大楷不知該怎麼反應，Stable 的語音立刻指示：「建議您跪下，慎重道歉。」

大楷猶豫著，卻看到曉攸低頭快哭出來的樣子，他終於鼓起勇氣，跪下。

「對不起，都是我的錯⋯⋯我真的錯了⋯⋯我不敢奢求你的原諒，可是我不想失去你⋯⋯」大楷越說越激動，竟然哭了。

曉攸錯愕，更加愧疚，「大楷⋯⋯我其實也好不到哪裡去⋯⋯。」

Stable 的語音立刻阻止曉攸：「不要坦承出軌，對方可能因此崩潰暴怒。」

「那是我應得的！」曉攸大聲反駁 Stable。

大楷淚眼模糊的看著曉攸：「你應得的？你是說我⋯⋯。」

曉攸乾脆拿下頸後 Stable 的透明貼片，丟在大楷面前。

「我不想再用 Stable，我要說出真心話⋯⋯發現你和晨希用了欲

105

望 XR 之後，我有一種想要報復的心理，所以差點……不，我吻了別的男人。」

這下換大楷錯愕的看著曉攸：「你們上床了？」

「沒有！我吻了他之後，才發現一切都是謊言，他用 Stable 來追我，那些甜言蜜語和行為都不是真心的！」

大楷站起來，也拿下他耳朵後面的 Stable 透明貼片。

「我也用了 Stable，因為我怕我沒勇氣道歉……但我是真心的，我只是太愛面子……。」

曉攸突然大笑了起來，大楷莫名其妙的看著她。

「你說，Stable 這種溝通科技，到底是讓我們更靠近彼此，還是離得愈來愈遠？」

「沒有真心，再好聽的話術也無法讓人幸福。」

曉攸看著大楷……「所以，你還會愛我這個講話很直，脾氣不好又

106

常常自以為是的老婆？

「那你還能接受我這個放不下男性尊嚴，隱藏情緒，不敢說真話的老公？」

他們看著彼此，笑了。

手機裡的 Stable APP 介面因為收不到訊號而發出警告⋯「無法偵測情緒、無法偵測情緒⋯⋯。」

愛情和婚姻的功課還很多，曉攸和大楷這對新手才正要開始。

未來解析

當個不犯錯的人，還是真實的人？

解析者

許皓宜（心理諮商師、作家）

在兩個人相遇的時候，事實上存在著六個人。對這兩個人來說，各自背後都有一個自己眼中的自己、一個別人眼中的自己，還有一個真正的自己。

——威廉‧詹姆斯（William James，美國心理學之父）

有一回，我在工作中遇上了一對姐弟戀的當事人：女主角三十五

歲，男主角二十六歲。兩人之間除了將近十歲的年齡差距，更卡在華

人對夫妻年齡差距所忌諱的數字「九」。

這對男女是在第一次見面的時候就認定了彼此。女主角是一位鋼

琴家，那天她正在舞台上進行發表會；而那男孩則是她從前的家教學

生帶來聽演奏會的好朋友——當時還在念著工程學系的研究所，在親

友的眼裡，前途一片光明。

男孩說，看她穿著白色紗質的洋裝，細白的手指在那黑白琴鍵中

來回穿梭，不只琴聲令人陶醉，燈光下那飄動的人影更讓他顧不得九

歲的距離，在演奏後拉著好友直奔休息室。

女人則說，當男孩氣喘吁吁的衝進後台，那眼裡所透露出來的渴

望與真誠，撼動了她在音樂老師氣質包袱下的靈魂，讓她掙脫了年長

九歲的藩籬，一肩扛起誘拐學生朋友的罵名。

於是，朋友愈嘲諷，他們愈離不開彼此；家人愈反對，他們愈

決定要廝守在一起──永不分離。直到，他們交往之後，又過了三個月……。

交往三個月，情侶之間會發生什麼？

當內心的不安全感噴發而出

想想，就像我們第一次吃了一樣非常好吃的食物，好吃到讓你回家都在想著這個食物的味道，腦中不斷想著「怎麼這個世界上有這麼好吃的東西」。於是你想要一吃再吃，今天吃、明天吃、天天吃……。

如果你有這樣的經驗，問一問自己，你可以這樣持續的吃多久？

在心理學實驗中，這種食物所引發的愉悅感，和情侶間親密接觸所引發的愉悅感是類似的；所以在決定交往時，大部分的愛情往往像

春天那麼嶄新而美好。但當這個愉悅感在腦中儲存久了，所謂「入芝蘭之室，久而不聞其香」——隨著時間一點一滴過去，這種愉悅感會逐漸疲乏，讓我們逐漸穿越熱戀的模糊，更加感受到對方真正的樣子。

而這個愛情愉悅感持續的時間，很微妙的，似乎恰好不超過一個季節。

所以交往第一個月，他們和一般情侶無異：看電影、逛街、吃飯、賞星星、夜遊……。日子再久一點，女人得工作，男孩也還得寫論文的嘛！所以女人得要跟著男孩去實驗室做研究，聞那她的生活裡罕見的男孩子的汗臭味；男孩也得跟著女人去練琴，度過那長達數小時「只容琴音不見人聲」的安靜時光。

漸漸的，女人發現自己去實驗室時只會傻笑，聽不懂那些工程語言和夾帶髒字的笑話；男孩也發現自己去琴房時只會睡覺，因為那緩慢而長調的琴音，在離開了舞台燈光的視覺刺激後，逐漸轉變成引人

111

入睡的催眠曲。

到了交往的第三個月，男孩突然有些驚慌，自己是不是配不上學音樂的女人？

女人也開始有些驚慌，自己的年長，是不是已經跟不上男孩的語言了？

兩人心裡在熱戀時就開始醞釀著的不安全感，像火山一樣噴發出來，開始蒙蔽理性，將內心的自卑看作是對方會嫌棄自己的缺點。所有爭吵中尖銳不堪的字字句句，都只在投射自己內心的脆弱和缺憾。

相愛容易相處難。就像在〈幸福話術〉故事所在的那個未來年代裡，「Stable」這種幫你「讀心」的尖端科技，因應而生。

小小一片，貼在隱藏於髮線下的腦袋上，可以幫你偵測目前正在對話的人的情緒狀態，指導你如何做出正確的溝通反應……於是人類不再需要讀心術這種特異功能，因為人心變得可以透過機器來解譯！

聽起來實在太帥了！這簡直是科技對人性的最高挑戰，「Stable」根本是人際關係的救星！

然而，當我們開始進入〈幸福話術〉的世界，卻終究得仔細思考，「跟機器學說話」可能帶來的種種問題：

要說適當的話？還是說自己真心想說的話？

如果真心話會傷人、會引發衝突，是否不如說些適當的話？

倘若我們多練習說適當的話，關係就會幸福長久嗎？

我們不滿意的，常常是自己

我想起一份婚姻關係的研究，研究者找來兩百多對伴侶書寫問卷，調查這些伴侶的個人特質，以及他們在婚姻關係中與另一半的親密感受，並比較兩者之間的相關程度。

113

研究結果指出，三十歲以下、結婚不超過五年的伴侶，對於自我的價值感遠遠低於四十歲以上、結婚長達十六～二十年以上的伴侶。

也就是，年紀愈輕、相處時間愈短（未滿五年）的伴侶，愈容易對自己感到不滿意。

咦？依照普遍的看法，容易吵架的伴侶，不是因為對另一半感到不滿嗎？不是對方自以為是、無法聆聽，所以我們才會動怒、覺得委屈嗎？

原來，事實不見得是這樣的。

在〈幸福話術〉裡「Stable」科技的發明，意味著：想學習好好和對方說話的主體是「我」。因為「我」認為自己不夠會說話，所以戴上了「機器導師」，希望他幫我成為一個會好好說話的、更好的人。

正如這份研究結果所呈現的，在各種無窮盡的、折磨人的關係衝突中，我們不滿意的、想改變的，常常不是對方，而是自己。

特別是相處時間還不夠長的人際關係。當我們感到困惑、衝突、

想要拋棄這份關係時，不見得是「我們之間」真的出了什麼問題，而

是我們相處的過程中，讓彼此看見了陌生、不熟悉的自己。

比方說，我自認溫文儒雅，可是每次看到你晚歸，我內心便蠢

蠢欲動想要抓狂。所以，只要你別晚歸不就沒事了？這樣我就不用去

面對，這種不舒服的感受可能反映的是，原來夜晚沒有人守在我身邊

時，我的心裡有多麼不安⋯⋯。

人生果然好難啊。

究竟是當個真實的人比較快樂？還是當個不出錯的人比較快樂呢？

同理，當一對不出錯的伴侶比較幸福？還是當一對真實的伴侶比

較幸福呢？

我們每個人的答案不見得相同。但〈幸福話術〉的故事，或許會

為這些問題帶來啟發。

115

蝌蜴法則

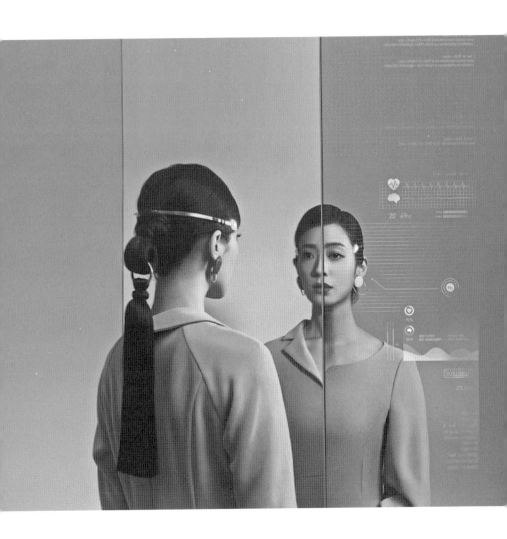

夢裡，雨晴只有五歲，綁著兩根小馬尾，她抱著媽媽給她的洋娃娃，在門口癡癡的等。太陽快下山了，一位美麗的女人，披著一頭秀麗的長髮，拖著行李箱走過來。雨晴開心的跑過去，抱著女人，想大聲叫著媽媽，夢裡的雨晴卻怎麼也發不出聲音，她拚命張開嘴，卻只是徒然。

三十二歲的雨晴從夢中驚醒，渾身是汗。她的枕頭發出白色的微光，悅耳的音效。邊緣繡有商標「Zero」。

床頭的手機APP顯示：睡眠品質二〇％，夢一：negative，第十五次。

雨晴看了看熟睡中的丈夫耀華一眼，輕輕下床，從梳妝台抽屜裡拿出鋰鹽安瓶，滴了一滴在舌頭上。

雨晴做了簡單的早餐，耀華和十五歲的女兒貝貝安靜吃著。貝貝

吃了一口培根，一陣噁心吐了出來，拿了書包就往外走。雨晴叫住

她，貝貝連頭都沒回，「砰」的一聲關上門。

雨晴瞪著耀華，耀華默默把貝貝的早餐拿到面前吃掉。

「你根本不關心她。」雨晴咄咄逼人。

「指責並不是關心。」耀華小聲的說。

雨晴正要爆發，耀華的手機響了，他逃也似的走進書房接聽。

在無人駕駛的自動車上，雨晴和耀華仍然不發一語。

雨晴的電話響了，是心理診所的助理打來的，接著，雨晴打開車

子裡的螢幕，看到她的病人——資深明星姚靖，在大樓屋頂企圖跳樓

自殺。耀華立刻更改車子的目的地，送雨晴到了現場。

警方正等著雨晴，告知已經用「行動預測儀」測出姚靖的行動機

率只有二〇％，但情緒非常激動。

姚靖崩潰喊著要見女兒小璇，雨晴只能安撫她⋯「小璇已經在路上了，你冷靜一點，小璇不會想看到你這個樣子。」

「什麼樣子？你知道我多愛她嗎？我的女兒是我的一切！她卻不想見我！」

「我知道你想要女兒原諒你，但你要給她一點時間，你要先原諒自己，你已經很努力⋯⋯」雨晴不斷的跟姚靖說話，姚靖只是淚流滿面。

在警方的協助下，十七歲的小璇穿著高中制服終於到了現場。

「一定要我跳樓，你才肯來見我？」姚靖崩潰哭喊著。

「你只不過在演戲！你看看大樓底下那些觀眾、那些攝影師，你開心了吧？哪是真的在乎我？⋯⋯」小璇冷笑著說。

雨晴立刻制止小璇再度刺激姚靖，「你媽媽只是想跟你說對不起⋯⋯。」

姚靖看著小璇，眼角流下淚水。她閉上眼，一躍而下……雨晴衝

上去想抓住她卻來不及，只能眼睜睜看著姚靖向下墜去……。

所幸警察提早在下方設置了「科技軟墊」，所以沒有造成傷亡。

但軟墊上的姚靖，臉上那悲愴、絕望的表情，在雨晴腦中揮之不去。

網路留言一片謾罵，曾幫許多名人做心理諮商而擁有高知名度的

雨晴，原本預約都要排上幾個月，如今許多病患都取消了預約，助理

正忙著處理。

診所的督導莉敏問她還好嗎？雨晴點頭表示沒事。莉敏建議她休

假幾天，必要的時候，也可以幫她諮商，但雨晴拒絕了。

「經過這些年的歷練，應該也能獨自面對往事了吧？」莉敏這樣

想著，關上門先行離去了。

雨晴獨自待在診間，她吃了一滴鋰鹽，想讓自己靜一下。其實她

一點都不好，她完全了解姚靖的情緒和動機，卻幫不了她。

「一個曾有過心理創傷的諮商師，到底是會更貼近病患，還是會被對方拖著一起陷入泥沼？……」雨晴陷入無解的問題，過去的一切像不可預期的閃光，隨時都會襲來……心，真的好累。

診間外突然有個女人大喊大叫，堅持要看診，助理來不及阻止，女人硬闖進來興師問罪：「醫生可以隨便取消預約嗎？」

雨晴連忙解釋，現在的狀況不適合處理患者的問題……女人瞪著雨晴：「不能處理別人的問題？你這樣還算是諮商心理師嗎？」

雨晴被這樣一激，一股好勝心湧了上來，決定接受這個女人的「挑戰」。

看著眼前這個女人的資料：黎夏朵，三十二歲。生日竟然和自己同一天。夏朵一頭凌亂的長髮隨意披在肩上，一雙大眼睛充滿著憤怒和不安，卻極力掩飾著情緒，擺出高傲的姿態。雨晴明白，那也是一

雙痛苦的眼睛。

夏朵自顧自坐下，明明是來尋求幫助的，卻一點都不肯示弱，就像當年雨晴第一次走進診所看著莉敏一樣。

「為什麼這麼急？」雨晴問。

「我每天都睡不好，情緒低落，什麼事也不想做，就像活在地獄一樣。」

夏朵點頭。

「有紀錄嗎？」

「有。」夏朵也使用了時下最夯的記憶枕頭ZERO，它每天都會自動把使用者的夢境存在雲端。

「我們先來分析你的夢境，下次再正式諮商。」

2049年，在強大的尖端科技輔助下，心理諮商來到一種更

123

為直接有效的新境界，不再是消極的輔助，而是更為強勢的介入。人類的記憶已經可以透過虛擬重建，達到近乎真實的效果，讓心理師更容易找出病人模糊不清、或不願回憶的細節和場景分析，從中找尋創傷的根源並撫平它。

雨晴和夏朵來到記憶重建室，雨晴透過電腦，看著夏朵的情緒圖，顯示她此刻情緒波動不安。雨晴選擇了夏朵最常出現的夢境，按下「播放」。

全白的空間跑出許多色彩繽紛的粒子，剎那間呈現出夢境的立體影像，就像在面前發生一樣。

這是夏朵第一次做記憶重建，她目瞪口呆看著十六歲的自己，走向媽媽的男友子欽，她抹去他臉上的眼淚，吻了他。子欽驚愕的看著她，夏朵又再吻了子欽一下，這次子欽猶豫了一下，抱緊她。然後，子欽動作凝結，看著夏朵後方。夏朵轉頭，她的媽媽楚妃就站在不遠

處，冷冷的看著他們……。

雨晴不可思議的看著眼前的影像。

「為什麼她的夢境和我一模一樣?」雨晴心中暗自一驚,接著選

擇夏朵情緒波動最大的幾段記憶,按下按鈕播放出來——

童年,夏朵拿著一幅畫,畫著外婆和媽媽一起牽著她,還有一張

「我的家」繪畫比賽佳作獎狀,興奮的等待媽媽回來。大門打開,只

有外婆。她告訴夏朵:媽媽要去國外工作,不會回來了。

夏朵生氣的把畫撕成兩半。半夜,她又用膠帶把畫貼好。

雨晴驚訝的看著此刻心跳加速的夏朵,臉色凝重。

接著是十五歲的夏朵,帶著行李站在門口。穿著性感睡衣的楚妃

開門,子欽站在一旁。楚妃伸手想抱夏朵,夏朵閃開。子欽要幫夏朵

拿行李,被夏朵拒絕。她被帶到她的房間,關上門。

夜晚,她聽見隔壁房間傳來的呻吟,她戴上耳機,把音樂轉到最

大聲。

重建的記憶影像突然崩塌了，又回到原來的空間。

雨晴看著夏朵，激動的大聲質問：「你到底是誰？」

夏朵滿臉淚水，疑惑的看著雨晴。

雨晴繼續追問：「你從哪裡偷來的記憶備份？」

「什麼意思？」

「到底是誰派你來的？為什麼你的記憶和我的一模一樣？」

夏朵不可思議的看著雨晴。

「一模一樣？現在到底是你瘋了，還是我瘋了？」

夏朵生氣的摔門出去。

雨晴崩潰的坐在椅子上，抱著頭。

夜裡，雨晴回到家，耀華正在洗澡。她拿起耀華的手機，看到那

個名字⋯吳潔宜。她回撥，聽見那頭傳來熟悉又陌生的聲音⋯「怎麼了？雨晴答應了嗎？」她沒說話，掛上電話。上次聽見她的聲音是什麼時候？十年前？

耀華從浴室出來，看到雨晴拿著他的手機，連忙解釋是潔宜打來的，他已經好幾年沒跟她聯絡了。雨晴問她想幹嘛？耀華有點遲疑，但還是說了⋯「她想回台灣，想先暫住我們家。我知道你不會答應，就沒告訴你。」

「她想住我們家？她有沒有一點自知之明啊？」

雨晴生氣的把手機丟在床上，走了出去。

她在儲藏室翻箱倒櫃，終於找到了那幅畫。和夏朵的回憶一模一樣，包括撕開又黏回去的痕跡。

貝貝穿著高中制服背著書包，才剛回家，雨晴一股氣正想發作，叫住她⋯「現在才回來？放學跑去哪裡了？」

「去圖書館看書。」

「家裡不能看書嗎?」

「你跟爸一天到晚吵架,要我怎麼專心?」

貝貝一句話就把雨晴的話堵回去,她快速走進自己的房間,關上門。

貝貝看著手機上ZERO健康管家的APP,上面顯示著:「恭喜你,懷孕了。」

因為吵架,雨晴沒跟著耀華回他父母家過年,而是帶著貝貝回雨晴的外婆家。她沒想到那個女人吳潔宜也在那裡,她應該想到的。女人仍然那麼年輕美麗,像沒事人一樣,和外婆、舅舅、舅媽們吃飯、談笑。雨晴始終繃著一張臉。

潔宜到廚房拿菜,聽見貝貝在浴室裡嘔吐,臉色蒼白的走出來。

潔宜關心的問她是不是吃壞肚子了？貝貝遲疑了一下，點點頭。

潔宜問貝貝還記得她嗎？貝貝搖頭。潔宜笑著摸摸貝貝的頭，說

她是外婆喔，還說自己是畫家，剛剛聽貝貝說想考美術班，她可以教

她。

貝貝驚奇的看著潔宜：「為什麼媽媽從來沒跟我提起你？」

潔宜苦笑：「我們……感情不太好。」

「是因為媽媽很難相處嗎？她什麼都要管，煩死了。」

潔宜笑了：「所有的媽媽都是這樣的喔。」

潔宜把一盤牛肉遞給貝貝，請她拿到外面餐桌。貝貝聞到肉味，

又一陣噁心，趕緊摀住嘴。潔宜關心的說要帶貝貝去看醫生，貝貝搖

頭說自己沒事，潔宜看著貝貝，突然懂了。

「你懷孕了？」

貝貝驚訝的看著潔宜。

「跟媽媽說了嗎？」

「我不想告訴她。」

「你打算生下來？」

「我不知道……你先不要告訴我媽，拜託。」

潔宜拿出手機讓貝貝記下號碼：「有什麼事，都可以找我。」

過完年，雨晴回到診所上班，她把那張畫拿給夏朵看，夏朵一臉詫異。

「你要看我的回憶嗎？」

「連撕開的線條都一樣？不可能。」

「是不是一模一樣？」

雨晴和夏朵坐在記憶重建室，繽紛的粒子幻化成擬真的場景——

十七歲的雨晴穿著制服吻了耀華。然後是雨晴躺在生產台上，耀華緊握著她的手。新生嬰兒被醫生抱出來，耀華喜極而泣……。

還有那一次，雨晴帶著五歲的貝貝到耀華公司，她表明自己是總經理古耀華的妻子，突然間，耀華和一位打扮入時的女同事有說有笑走出來，後面還跟著幾名男同事。貝貝跑過去大聲叫著：「爸爸！」

耀華一愣，同事臉上一片尷尬，有個白目的年輕同事打破沉默：「總經理，你結婚了？」另一個同事趕快打圓場：「把這麼年輕漂亮的老婆藏在家裡，怕我們嫉妒你喔？」眾人尷尬乾笑，迅速離開。

回家後，雨晴質問耀華，為何公司沒人知道他結婚？他辯稱在公司不談私事，她冷笑著說：「你覺得有一個小你十幾歲，連高中都沒畢業的老婆很丟臉，是？還是不敢讓人知道你有老婆小孩，才能在外面亂來？」

他一概矢口否認，她再下了一刀：「你還在等那個女人？我只是

她的代替品?」

他更堅決的否認：不是不是不是⋯⋯。雨晴忍不住問了那個所有女人都會問的問題。

「你愛我嗎？你真的愛我嗎？」

耀華遲疑了幾秒沒有回答，只是一臉痛苦地看著她，「不要跟你媽一樣⋯⋯」

聽到這個敏感的字眼，雨晴歇斯底里喊著：「我不是她，我永遠都不會是她！」

夏朵不可思議的看著這一切，怎麼可能一模一樣？

夏朵問雨晴，就像問著自己：「你問過自己，為什麼要把孩子生下來？」

「為了留住他。」雨晴毫無保留的說出真心話。

「你為什麼要跟你媽一樣，這樣對我⋯⋯」

「是誰有差嗎？」

「你為什麼要跟你媽一樣，這樣對我⋯⋯」

晴翻身過去抱耀華，耀華輕輕推開她：「今天又是哪個男人送你回來？」

二十二歲的雨晴和耀華背對背躺在床上，耀華關了床頭燈，雨

雨晴深呼吸一口，再度播放回憶——

「他多久沒碰你了？」夏朵質問雨晴，要她面對現實。

「我沒有。」

「他只是為了孩子才跟你結婚，你只是在自欺欺人。」

「我知道他愛我。」

「卻不是個好丈夫。」

「當我看到他流下眼淚，我就知道他會是個好爸爸。」

「值得嗎？」夏朵看著雨晴。

「我不是她!我跟她不一樣!」

還有另外一次令人心痛的記憶──

雨晴抱著心理學的原文書回家,吳潔宜背對門口蹲著,對九歲的貝貝說:「我是外婆,是你媽媽的媽媽。」

一旁的耀華尷尬無語,潔宜轉頭看著雨晴,問她:「生了孩子,怎麼不告訴我?」

雨晴馬上變臉:「你回來幹嘛?這是我家!」

「你愛他?」這句話不知道是問雨晴,還是問耀華。

潔宜看著耀華,耀華低頭沒回答。

「耀華,你這是在報復我嗎?」

「是我主動的!」雨晴尖銳的反擊,耀華阻止雨晴說下去。

潔宜看著雨晴,像要吞噬她一樣。

「撿我不要的男人?你真厲害。」潔宜輕蔑笑著,那聲音在雨晴

134

回憶中縈繞不去。

此刻的雨晴壓抑著自己的情緒，夏朵卻哭了。

「這樣的婚姻你還要嗎？」雨晴問。

「我只是要證明他還在意我，他會生氣嫉妒，就證明他還愛我⋯⋯」

「太傻了⋯⋯你只會愈來愈空虛。」

夏朵說：「只有這樣，他才會愛上我，他就是愛這種他得不到的女人，就像我媽一樣！」

「你很矛盾你知道嗎？他只是把你當成替代品⋯⋯」雨晴搖頭嘆息。

「不是！他是真的愛我⋯⋯」

「那你真的愛他嗎？」

「當然，不過我後來知道了。」夏朵認真的說：「十六歲那年，

我和老公發生關係，並不是因為我愛上他。」

「那是為什麼？」

「因為我想報復我媽！因為她一輩子都在拋棄我！為了男人……」

夏朵說。

雨晴呼吸急促的看著夏朵，眼前突然一陣漆黑，昏了過去。

當雨晴再度醒來，診療室的夏朵已經不見人影。

雨晴抱著頭，頭痛欲裂。她顫抖著，從抽屜拿出鋰鹽，滴了一滴

在嘴裡。然後關燈鎖門。

傍晚，當雨晴回到家，沒想到潔宜竟然和貝貝站在院子裡。

她停下腳步，聽到潔宜對貝貝說：「如果你真的打算留下孩子，

一定要告訴你媽。」

「什麼孩子？誰的孩子？」雨晴看著她們。

「讓貝貝自己跟你說。」潔宜握了握貝貝的手，轉身離開。

「不要到了現在，才在我女兒面前裝好人！」雨晴對著潔宜的背

影喊著。

貝貝低頭，躲避著雨晴的視線。

雨晴深呼吸，收拾好自己的情緒，看著貝貝。

「你懷孕了？」

貝貝沉默。

「明天我帶你去醫院檢查。」

「我要生下來。」貝貝堅持著，就像故意要和雨晴作對。

「你瘋了？你才幾歲？你不念書了？不上大學了？」

「你還不是一樣十七歲就生了我？你還不是上了大學還讀完研究

所？」貝貝的反駁讓雨晴差點啞口無言。

「所以我才知道這一路走來有多辛苦，我不想要你跟我一樣。」

這是雨晴的真心話。

貝貝卻沒放過雨晴，繼續問她：「為什麼你對外婆這麼壞？」

「如果你知道她以前總是丟下我，消失好幾年，你也會跟我一樣！」

雨晴從小被遺棄的痛苦，整個湧上心頭。

「如果你不能為孩子負起責任，你就沒有資格生下他。」雨晴語重心長。

「你呢？你負責？把我管得死死的，什麼事都要照你的意思做，那是控制狂，不是負責！」

貝貝生氣的跑了出去。

雨晴站在院子裡，大雨傾盆而下。難道命運會複製嗎？她複製了母親的命運還不夠？還要讓貝貝也一樣？她只要貝貝幸福，為什麼命

運不放過她?

耀華找了一夜,終於把渾身濕透的貝貝帶回家,她什麼也不說,關在浴室洗了很久的澡之後,上床睡覺。

耀華和雨晴為了要不要讓貝貝留下孩子,不斷的爭執。雨晴堅持貝貝要拿掉孩子,耀華卻說要尊重貝貝的決定。

「她才幾歲?不能讓孩子拖垮她的人生。」雨晴說。

耀華看著雨晴,沉默了。他知道雨晴說的是她自己,雨晴沒有否認,反而質問他:「要不是我懷孕了,你會跟我登記結婚嗎?你愛我嗎?」

「你們夠了沒?」

不知什麼時候,貝貝站在門口看著他們。

耀華和雨晴同時看向貝貝。

「你們為什麼不離婚？」貝貝無情的看著他們，語氣尖銳：「不要說是為了我。這樣的家，我一點都不想要！」

「貝貝⋯⋯」耀華想說些什麼。

「我不要小孩了。我不要跟你們一樣。」

貝貝看著雨晴⋯「我不要變成跟你一樣的媽媽。」接著就轉身跑走。

緊繃的雨晴崩潰了，她哭喊著：「你怎麼可以這樣對我？我為你犧牲一切⋯⋯」耀華緊緊抱著她，任由她發洩，他能做的，就是在這三個女人之間，當一座能擋住怒火的防火牆。

早晨，雨晴像沒事人一樣，做了三份早餐。

貝貝沒有下樓。

耀華看著冷漠的雨晴說⋯「我幫貝貝請了幾天假。」

雨晴繼續吃著早餐。

耀華手機響，他看了一下來電顯示，走到角落小聲說話。

他掛上電話，回到餐桌前，看著雨晴說：「是她打來的。她關心貝貝的狀況。」

「她以前關心過我嗎？」雨晴口氣冷漠。

「貝貝需要有人陪著，你這麼忙……如果你同意的話，她可以幫忙……給她一次機會……。」

「什麼機會？現在才後悔，會不會太晚了？」

雨晴推開早餐，轉身上樓。

雨晴在診療室看著夏朵。

「我決定離婚了，這是我最後一次來這裡，你幫我開轉診單，我去精神科拿藥吃就好。」夏朵冷冷的說。

「你只是在逃避問題。」雨晴看著夏朵，卻像是說給自己聽的。

「你連自己的問題都解決不了，要怎麼幫我？」

「你的痛苦，就算離婚了也不會消失，那只是忽略、遺忘而已，如果不去面對真正的問題……」雨晴還是不放棄。

「不離婚就是面對？我不懂，都這樣了，你為什麼不離開他？」

「因為他給我一個家。」

「就算是一個沒有愛的家？」夏朵追問。

「我們一輩子追求的不就是一個完整的家嗎？」

「只要住在一起，就是家嗎？」

「只要他會回來，就是家！」雨晴固執的說。

「也許我們要的不是一個家，而是……母親的愛。」夏朵直直的看進雨晴眼睛裡。

「我不需要！」雨晴大聲否認。

「因為被母親遺棄，我們才永遠覺得自己不夠好，覺得心裡有個洞怎麼也無法填滿⋯⋯你死守這個家，只是因為害怕再度被遺棄。」

「才不是這樣！」

夏朵嘆氣⋯「你病得比我還嚴重⋯⋯你才需要好好面對自己的問題。」

雨晴想起和莉敏的對話，她提到最近遇到一個人生經歷和自己幾乎一模一樣的人，覺得自己很難客觀，每次都心裡總是波濤洶湧。

那時莉敏這樣告訴雨晴⋯「有同樣經歷，應該會有更多同理心，也可以逼你正視自己的問題⋯⋯誠實的面對自己，不能卡著，不然要怎麼幫她？」

雨晴深思著莉敏的話。

雨晴回到家，潔宜竟然站在客廳，旁邊還放著兩個大行李箱，她

143

劈頭就問潔宜：「你怎麼在這裡？」

潔宜說是耀華給的鑰匙，因為擔心貝貝。「如果打擾到你們，我可以去住附近的旅店。」

雨晴拿起一件行李，直接往樓上客房走，她把行李放進去，交代了冰箱有冷凍食品，就下樓離開了。

潔宜進入客房後，突然聽到隔壁傳來音樂聲，她心想應該是貝貝，就走過去敲門，更大聲的說：「是外婆！媽媽已經走了喔。」

音樂終於關掉了，貝貝打開門，驚訝的看著潔宜，讓她進來。

潔宜看著房間充滿少女氣味的擺設，羨慕的說：「真好，我從小就想要有自己的房間。以前房子小，兄弟姊妹多，我只能擠在角落……。」

「可是我只有一個人。因為媽媽太囉唆，連同學都不想來我家。」

潔宜挽著貝貝：「我們哪，都只想著自己沒有的東西……。」

貝貝的肚子咕嚕了一聲。潔宜問貝貝想吃什麼？貝貝搖頭說不知

道，「反正冰箱裡只有冷凍食品。」

「我們點炸雞來吃？」潔宜調皮的說。

貝貝睜大眼睛：「媽媽從來不准我吃炸雞，我只能在外面和同學

偷吃……。」

貝貝笑了。

「我們光明正大的吃，大不了我被罵嘛，反正也沒差。」

炸雞送來，潔宜和貝貝在餐桌上大快朵頤，開心的舔著手指。

耀華下班回來，看到她們在吃炸雞，一臉驚訝。

「爸，趕快來跟我們一起吃，趁媽還沒下班。」貝貝開心召喚。

耀華遲疑著。

「這麼聽老婆的話？」潔宜揶揄耀華。

「我吃過了，我先去換衣服。」

耀華換了身家居服下來，貝貝遞給他一塊炸雞。

「最後一塊囉。」

「你吃。」

「吃一口會怎樣？」潔宜笑著看耀華。

耀華拿起炸雞，吃了一口，雨晴正好回來，耀華停住動作，雨晴瞪著他們，看著桌上的紙盒和雞骨頭的殘骸。

「為什麼要吃這麼不健康的東西……。」

「偶爾一次嘛，又不是天天吃。」潔宜故作輕鬆。

雨晴繃著臉，丟下一大袋蔬果兀自上樓去，耀華趕緊跟上。

潔宜看著貝貝，吐舌頭，貝貝也吐了一下舌頭。

臥室裡，雨晴丟下包包，脫下外套，耀華看著她。

「看起來，我是多餘的，你們才是一家三口。」雨晴的語氣充滿

嫉妒。

「你一定要這樣疑神疑鬼嗎？你就不能好好和你媽相處幾天嗎？」

她時間不多了……。

「什麼意思？」

耀華語塞。

「我是說……她可能很快又會回德國了。」

「她不是回來定居？」

「你也知道你媽，沒有一個地方能留住她。」

「應該是說，沒有一個人能留住她。」雨晴冷笑。

潔宜在房間裡收拾行李，拿出她的素描本。貝貝抱著枕頭來敲門，說她睡不著，想跟潔宜一起睡。

貝貝看到潔宜的素描本，畫了好多風景和人物的速寫。

「這是你畫的？畫得好好。」

「因為我有個好老師。」

潔宜翻開一張男人側臉的素描給貝貝看。

「有點像爸爸耶。」

「那是我的美術老師。」

「你可以教我嗎？我想考美術系。」

「念美術系很辛苦喔，你要生下寶寶，然後一邊上大學？」

貝貝沉默了。

「外婆，你也是十幾歲就下媽媽的。」

「外婆傻呀，以為有了孩子，男人就會留在我身邊，但他還是走了。我一個人不會養孩子，只好把你媽丟給我媽……你的曾外婆。」

潔宜好像在繞口令。

「前幾天我跟媽媽吵架，說我不要孩子了，因為我不想變成她那

樣的媽媽。」

「你媽媽聽了一定很傷心，她那麼愛你……。」

「她只會管我。」

「那是……她還不懂愛的方式，你要慢慢教她。」

「我教她？她是媽媽吔。」

「告訴她，你希望她怎麼對待你；告訴她，你已經長大了，有自己的想法，請她尊重你。」

「如果她還是把我當做小孩子呢？」

「你要為你的行為負責，不能找藉口。」

貝貝低頭沉思。

雨晴在門外聽到了潔宜和貝貝的對話。

雨晴恍恍惚惚的來到夏朵的花店，看著滿室綠意盎然的植物，心

中感慨萬千。

「我只是來告訴你，我讓我媽住進我家了。」

夏朵驚訝的看著她。「你怎麼……改變想法了？」

「其實是她硬要住進來，我沒拒絕。」

雨晴遲疑了一下，繼續說：「我一直想到一個故事，兩隻相愛的刺蝟，因為冬天很冷，牠們想抱在一起取暖，可是只要互相一靠近，就會刺痛對方，因為身上都長著刺……於是，牠們遠離對方，但又發現冷得受不了，想要靠在一起……。」

「這樣很痛苦。」

「經過這樣來來回回的折騰，這兩隻刺蝟終於找到了一個安全又合適的距離，可以得到對方的溫暖，又不會扎傷對方。」

「所謂的安全距離嗎？」

「這在心理學上叫做『刺蝟法則』。雖然這主要運用在人際交往

上，但我覺得，我們跟媽媽的關係也像這樣。」

「所以，你在試著找到和媽媽適當的距離？」

「我知道很難，但你也要找到跟你媽的那個距離。打電話給她，一起吃頓飯也好。」

「我一直很想問我媽……我爸到底是誰。」

「我也是。」

「但是我沒機會了。」

「為什麼？」

「我媽死了，我再也沒機會和她和解了。」

夏朵痛哭，雨晴腦中轟然作響，一片空白……。

潔宜在院子裡，拿著素描本和鉛筆，對著雨晴和耀華的家速寫。

雨晴端了一杯咖啡過來，看著潔宜三兩筆就畫出了房子的輪廓。

「這是一間美麗的房子，院子裡還種了這麼多花草。」

雨晴有點不好意思的說：「院子都是耀華整理的。」

潔宜放下畫筆，端起咖啡，看著房子說：「當年我沒做到的事，你都做到了。」

雨晴不解的看著潔宜。

「沒有給你一個完整的家，我很抱歉。我以為生下你就能留住你的父親，但他還是走了。看到你，我很痛苦，你的存在一直提醒我，我是個被拋棄的女人。所以，我也拋棄了你。」

雨晴抬頭忍住想哭的衝動。現在才道歉有用嗎？傷害都已經造成了。但是，雨晴等了一輩子，至少聽到了潔宜真心的道歉。

「那時候的我不夠堅強，只能逃避；但是你沒有，你很厲害，生了貝貝，還讀了學位⋯⋯看貝貝現在的樣子就知道了，你是個好媽媽。」

雨晴哭著搖頭：「我不是、我不是……。」

潔宜抱住雨晴，輕輕拍拍她的背：「你很努力了，你很勇敢……我曾經後悔生下你，現在，我覺得那是我做得最對的一件事。」

雨晴在潔宜懷裡大哭，哭得喘不過氣……。

雨晴哭著醒來，迷迷糊糊中睜開眼……那是個全白的空間，自己頭上戴著感應器，連結著電腦。前面一張長桌，四周是精神科醫師、腦神經科醫師、心理學家和諮商師莉敏。莉敏問她覺得怎麼樣？

雨晴就像大夢初醒般，腦中一片渾沌，分不出是夢還是現實。

「你剛剛參加了心理學界一項新型的『沉浸式諮商服務』實驗測試。」坐在中間的計畫主持者向雨晴說明。

「我們運用了心理學家榮格的人格面具Persona還有陰影Shadow讓你做了一場自我對話，你現在能夠清楚的分辨剛剛的自我諮商過程

153

嗎？」主持者問道。

雨晴眨眨眼，還在現實和夢境之間。

莉敏關心的看著雨晴，說：「你還記得吧？你會參加測試，是因為你跟我提過，和母親長久以來有嚴重的心結，最近她因為重病不能說話，你想要跟她和解，所以自願參加這項實驗。」

雨晴彷彿又聽見潔宜的聲音：「你很努力……你很勇敢……。」

「你覺得這樣的沉浸式心理諮商，跟傳統面對諮商師的方式有什麼不同？」莉敏問。

「遇到跟自己一樣的人，容易陷入情緒，但也比較能快速又客觀的發現自己的問題……。」

「所以你會推薦病患使用此項諮商系統嗎？」

雨晴認真思考著，看向莉敏。

「我覺得這樣的諮商服務只是輔助的，我還是希望病患能夠在現

實生活中真實的面對問題，而不是靠這個系統讓自己好過一點。」

莉敏欣慰的笑了。

雨晴走出診療室，看見耀華和貝貝正在等她，她走向前，抱住耀華和貝貝。兩人都有點驚訝。

雨晴緊張地問貝貝：「你懷孕了？」

貝貝瞪大眼睛：「沒有！我又沒有男友。」

「我只是確認一下。」

貝貝疑惑的看著雨晴：「你到底做了什麼實驗啊？」

「以後再告訴你。」

耀華問雨晴：「你準備好一起去看潔宜了嗎？」

雨晴深呼吸，點點頭。

耀華牽起雨晴和貝貝的手，一起走向病房。

雨晴和耀華、貝貝站在病房門口，透過窗戶看著潔宜躺在病床上，全身插著管，臉上戴著氧氣罩。

耀華輕輕碰觸了雨晴的手，給了她鼓勵和支持的眼神。

雨晴打開房門，潔宜聽見聲音，微微轉頭看著雨晴慢慢向她走來。

她想起雨晴剛出生的時候，那雙明亮的大眼睛；五歲的時候，躲在窗戶後面，淚眼汪汪的看著她的背影。她愛她，卻一而再，再而三的把女兒推開……像那個男人遺棄她一樣，她也遺棄了他們的女兒。

現在，生命即將終結，後悔還來得及嗎？

潔宜瘦弱的手指顫抖著，想伸出手卻沒有力氣。那是雨晴多少次想像著被媽媽握著，放在掌心的溫度。

雨晴輕輕握住潔宜的手。涼涼的、粗粗的，和她的想像不一樣。

那是母親的手。

潔宜雙唇動了動，她想說些什麼，卻再也說不出口。

「媽……」雨晴小聲的喊了潔宜。

這一聲呼喚在雨晴心裡迴盪了千萬遍，終於變成話語，傳到潔宜耳裡。

潔宜聽見了她這一生最渴望、也最愧疚的呼喚。

她的眼角滑下一滴眼淚。

雨晴拭去潔宜的眼淚，自己的眼淚卻停不下來。

她終於深深擁抱著她生命中最愛的人，就像在夢裡一樣。

未來解析

解析者

許皓宜（心理諮商師、作家）

我們爭吵，是為了最終能溫柔同行

兩隻刺蝟為了取暖而靠在一起，可是靠得太接近時會刺到對方，於是牠們為了避免疼痛又逐漸散開，卻失去擠在一起的好處，而再度冷得發抖。

——黛博拉・安娜・盧普尼茲（Deborah Anna Luepnitz）

有一回，我在公開的電子郵件信箱收到一封來信：

剛毅。

眉頭的女人，臉上看得出有些歲月的痕跡，但那眼神傳遞的是無比的

我很快地和這位女性取得連繫。這是一個長相清秀，卻總是皺著

你可以幫幫我嗎？

媽，心裡就充滿不甘心。

本來我希望自己死了一了百了，可是想到小孩得叫別人

婚姻對我來說真是可怕的東西，它會讓我變成另外一個人。

我想和你分享我的婚姻。

親愛的 Dr. Hsu，你好：

女人說，她有兩段婚姻：第一段婚姻是她年紀尚輕的時候，什麼

159

都不懂就嫁了，誰知先生早逝、留下三個孩子；第二段婚姻則是她現

在的先生——一位擁有博士學位的男子，但女人不過才專科畢業，兩

人間的距離似乎天差地遠。

原本在專櫃工作的女人，心裡本只想著帶大三個孩子，沒想到卻

出現像現任丈夫這樣有權力、拯救者般的男人，且還信誓旦旦地告訴

她，願意照顧她的後半生及三個孩子。

女人受寵若驚，乾枯許久的心田灌進一股溫暖的泉水，卻不敢太

早重開心門。於是女人和男人說：等你家人能夠接受我的小孩，我們

再開始吧！

對行為有所體悟，療癒才得以發生

果然，男人很努力地把三個孩子帶進自己的家庭，自己也開始努

160

力證明能夠擔任三個孩子的爸爸。於是交往沒幾個月，女人嫁了，可是婚後一切都變了，先生開始會動手打她，又發生外遇。

講到這裡，女人顯得非常激動：「我真的很笨，原來他對我都是騙人的。」

我的腦子卻對這樣跳躍式的故事感到十分困惑：「中間有發生什麼事嗎？我是指，什麼事情讓他變成這樣？」

我會這樣問，是因為心理學告訴我們，「一個人會變成怎樣」通常是因為「一個人讓他變成這樣」。這是一種「循環式的思考」，我們總知道，婚姻關係不是一條單向道，而是雙方互相影響所共同形成的關係氣氛。

女人想一想，自己嫁給先生之後，視先生有如「再造之恩」，簡直不敢相信像她這樣的女人還有這樣的男人愛，於是不顧自己高齡生產的危險，又幫男人生了一個孩子。但擁有兩人親生的孩子卻未如想

161

像中增進感情，反而是生了孩子後，女人覺得自己將人生最後一點精華給燒盡了，對高學歷、有能力的先生，有極大的不安全感。只要先生不在身邊，她就會想像先生可能會在外面和別的女人在一起。

於是她開始問先生：「你會有外遇嗎？你會背叛我嗎？」

先生一開始會耐著性子跟女人說：「當然不會。」、「我不會，你放心。」

誰知日子一久，先生對這些探問開始失去耐心，只要女人又問，先生就會說：「我沒有必要回答你這個問題！」、「有的話你又能怎麼樣？」

這種挑釁式的回話讓女人簡直快氣瘋了，更充分地激起女人心裡的不安，進而變成熊熊怒火。

兩人於是開始出手打了起來⋯先生砸個桌子、女人回砸他個鍋子，先生推她一把、女人也不甘示弱的賞他一巴掌。

162

只要男人下班回家又要出門，這齣劇碼就會上演。之後，男人乾脆在外面洗澡、乾脆連睡覺時間也不回家了。

這就是典型的「刺蝟效應」。在人與人之間，在你與我的周遭，無時無刻都在上演。在關係諮商的歷程中，身為心理師的我們總要陪伴案主耐著性子，抽絲剝繭地去了解每一根「刺」背後的脈絡，直到他們面對過去經驗時見山不再是山，對自己與所愛之人的行為有所體悟，療癒才得以發生。

所以我特別喜歡〈刺蝟法則〉這則故事，透過未來科技的視角，點出「沉浸式諮商」的概念，讓人看到結局的那一刻，心頭忍不住湧上一股鼻酸的暖流：哎呀，這真是我們心理諮商在做的事啊！原來配中科技的元素，會激盪出如此精彩的可能性?!

而這整段故事的內容，也恰好詮釋出，我們能夠從「刺蝟效應」中超脫出來的幾個重點：

其一，看見自己身上的「刺」。

由於心理防衛的本能，我們無意識地隱藏過去的不愉快經驗，目的是要讓自己不致崩潰，能夠維持日常生活功能。久而久之卻可能帶來某些負面影響。比如，忽略了隨著時間日益成熟的自己，其實已經逐漸發展出可承擔痛苦的能力。換句話說，我們早已比自己以為的更加強大，但年幼時的本能，卻仍以為忽略痛苦才是好事。但事實上，願意看見自己的痛，才能覺察生氣的背後，往往是隱藏著傷。

〈刺蝟法則〉引用了心理學家榮格（Carl Gustav Jung）的觀點，點出我們在關係中的「刺」，是內心「陰影」的隱喻。

關係的衝突連結了內在的陰影（shadow）。你看見了沒有？

其二，理解對方身上的「刺」。

一個願意看見自己內心深處柔軟的人，才能照見旁人行為背後的意義。很多時候，關係中的衝突與爭戰，不過是兩個滿心傷痕的人，

在對彼此呼求吶喊。無奈負面語言的力量過於龐大，以一種令人厭惡的怪獸型態出現，讓人看不見醜惡的巨殼下躲著的是脆弱的內在小孩。

然而，從事親密關係的心理諮商多年，最令我動容的便是每位當事人理解了自己內心的脆弱後，所連帶迸發出的同理心，讓他們瞬間頓悟了對方的痛苦，開始學習如何有效地靠近。

口出惡言的人往往也是滿心傷痛的人。你理解了沒有？

凡存在於生命的，必有意義

最後，也是最重要的一點，支持和希望的力量。

因為看見自己和理解他人，往往是穿越許多痛苦的經驗後才得以發生，那過程裡的煎熬，若不是我們內心還願意懷抱希望，該如何才

165

能承受呢？

而「希望」來自何處？是那些我們還有興趣進行的工作、事務，是那些我們願意皺著眉頭卻仍頻頻相處的人。可能是，嘮嘮叨叨的父母、找麻煩的小孩、壞習慣的伴侶、討人厭的同事與老闆，甚或是那些明明相怨卻不得不相見的仇人……。

凡存在於生命的，必有意義。

如同〈刺蝟法則〉故事中，上一代與下一代的糾結、諮商師與案主的相互鏡映，讀來懸疑，讓人忍不住往下深入探究這些複雜人際關係的究竟。

故事末了時，答案揭曉，卻反轉式地讓人暖心領悟：原來能走過一段痛苦的旅程，是周圍的人用各種形式，為我們點起一盞懷抱希望的微光。

佛洛伊德（Sigmund Freud）說，「愛」是人生兩大要事之一。

我個人的解讀是，人總是仰賴愛而活著；而因為愛，我們又常常成為

一隻滿是尖銳的刺蝟。

為何？

讀了〈刺蝟法則〉你將明白，那是為了穿越尖銳，觀見柔軟，最

終成為整合堅強與溫柔的，更進化的人。

167

完 美 預 測

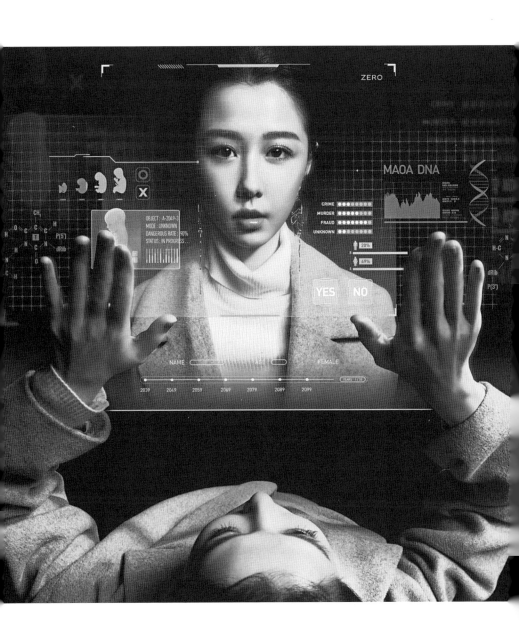

那天……該怎麼說，她遇上真命天子，卻也失去最愛的親人。

在2049，人們的頭髮多半已經丟給機器人打理，但還是有少數幾間主打復古風的人工髮廊。香瑄打理的這家復古髮廊，規模不大，卻布置得十分溫馨，充滿人情味。

香瑄來自一個美滿的家庭，父親在學校教書，身為獨生女的香瑄，從小跟母親很親，母親經營髮廊，她也跟在旁邊。手巧的她，畢業後做過幾份工作，覺得與其幫人打工還不如經營自己的小店，就接手母親髮廊的重擔，母親和好友Julie則不時前來幫忙，當成一種生活排遣。

回想起來，那天伯恩一進門，香瑄就不知不覺注意到他。伯恩並不長得特別帥，但氣質出眾，眼睛裡有股特殊的神采。兩人對上眼，香瑄有種觸電的感覺，立刻低下頭。伯恩從鏡中看到香瑄低頭裝忙的模樣，那種安詳甜美的氣質讓他深受吸引，就像一個安穩的棉花田，

他只想永遠待在溫暖的田裡不要再出來……。

Julie 看到兩人的互動，特意叫香瑄去幫伯恩洗頭。

伯恩躺在洗頭椅，感覺到香瑄溫柔又有力的雙手幫他按摩頭皮，

這是機器人所無法取代的。

兩人說話都小心翼翼，深怕把對方嚇跑了。

「我喜歡這裡，感覺很溫馨。」

「我媽聽了會很開心的。」

「外面那位資深的設計師是令慈？」

香瑄噗哧笑了出來，「那是我媽的好朋友，很久沒聽過人家說

『令慈』了。」

「……可能我比較老派吧。」伯恩有點尷尬。

「不會啦，我媽也很老派，才會把這裡布置得這麼復古。」

「她一定是個溫暖的媽媽。」

「從小我就黏著她，在我心中她是個完美的母親。今天她剛好和我爸出去玩了。」

「令……我是說，你的父母感情一定很好。」

香瑄又笑了。的確，她父母之間的恩愛有時幾乎都讓她嫉妒了，有時候他們互望的眼神裡，幾乎就像完全沒有空隙似的……。

外面傳來電話鈴聲，Julie 接了電話，臉色慘白的進來，叫香瑄接電話。

香瑄有點疑惑，但還是洗掉手上的泡沫出去接電話。

兀自躺在洗頭椅子上的伯恩聽到香瑄驚恐的聲音，話筒掉落。

顧不得滿頭泡泡的伯恩走到外面察看究竟，只見香瑄掩面大哭。

香瑄的父母在出遊途中，車禍雙亡。

或許因為這個巧合，從醫院到殯儀館，伯恩都陪著香瑄，雖然才

剛認識，他卻不離不棄陪她走過傷痛。

即使科技已經發展到可以凍結年齡，但自然界的規律依然存在，香瑄有很多女性朋友都趕在三十歲前結婚生子了。大家心中還是多少都盤算著，要是可以自然懷孕，又何必花大錢讓冰冷的機器來幫忙？

在喪禮後一年，年近三十的香瑄也和伯恩結婚了。他們簡單辦了婚禮，開始組織自己的小家庭。

但是對於生小孩，香瑄卻一直無法下定決心。她擔心孩子可能會打亂好不容易平靜下來的新生活，也擔心自己不會照顧孩子……也許真正的原因是她總覺得自己不夠完美，沒有把握成為一個完美母親。

伯恩倒是很寬容，他全副精神都放在工作上，香瑄也忙著經營髮廊，但兩人忙裡偷閒，總會找時間去約會吃飯，每年排假出國，或者來個隨興的小旅行，羨煞那些有孩子的朋友。

尤其是香瑄的好友安安，她已經有個三歲的女兒，剛滿週歲的兒

子，每次去她家聚會，看到那些父母們被孩子弄得手忙腳亂，香瑄更一再確認自己的選擇是對的。

但她沒想到，避孕竟然失敗了。月經晚了幾個星期，她用驗血儀器驗了兩次，手機上的「Zero 健康管家」APP 也響了兩次音效⋯⋯「恭喜您懷孕了。」

她找伯恩商量，「我們真的做好準備迎接新生命了嗎？」香瑄非常焦慮，說自己不知道怎麼照顧小孩，而且聽說現在的小孩有很多問題，像是遊戲成癮、焦慮過動、感覺統合失調⋯⋯。她沒有信心。

伯恩卻老神在在的安慰香瑄，說只要有愛，和好的教養，孩子不會有問題的。香瑄覺得伯恩把事情看的太簡單，他怎麼能這麼篤定？

以前，他不是也不想要小孩？

現在伯恩卻告訴她，以前只是順著她的意思，覺得不用急著生小孩，等時候到了，順其自然就好。

香瑄從來不知道伯恩真實的想法，這太狡猾了吧？

「所以你希望我生下來？」

「你不願意嗎？」伯恩看著香瑄。

香瑄不知道。那是一條生命，生下來就是一輩子的責任，沒有後悔的機會，她的生活會從此改變……她願意？

但是伯恩呢？他不需要改變什麼，可以照樣工作，只要在下班的時候玩玩孩子。對香瑄來說就不一樣了，她勢必得犧牲工作和自由，就算有保母也一樣。

即使在2049年，華人社會中對於男女分工的問題，似乎沒有太大的改變，科技帶來便利，卻改變不了內在根深柢固的那些潛規則。

各種思緒在香瑄腦海裡糾纏，她無法做出決定。

她問安安怎麼有信心把孩子養大？她怎麼知道孩子會好好的長

大，而且正常發展？安安被問倒了，她把孩子抱在懷裡，看著孩子的笑容，就覺得一切都值得了。

「他們是上天給我的禮物。」安安一臉幸福的說。

香瑄覺得安安太天真了。孩子是一輩子的責任和擔憂，怎麼會是禮物？

香瑄到醫院產檢，自費做了腦部掃描和基因檢測，醫生並不覺得這是必要的檢查，但香瑄堅持要做，也要求醫生誠實告知檢測的結果。醫生語帶保留的說，這孩子可能會有情緒控制的問題，也顯示有七五％的犯罪率，但這都只是預測，後天的教養可以改變先天的基因……。

香瑄聽到七十五這個數字，腦中一片空白，醫生後面的說明全都聽不進去了。這樣的孩子，還要生下他嗎？未來真的可以改變？還是

一切都是命定的？

香瑄在回家的路上，又看到路旁的電子看板播放著「ZERO跨國企業」的廣告：一對年輕的父母和孩子一臉幸福的笑著——

「幸福要被記住，您需要『全方位記憶備份』，人生要被建構，您需要『完美預測』。」

未來真的可以預測嗎？香瑄焦慮難安，她瞞著伯恩，乘著無人車來到海邊的ZERO公司台灣分部。

「歡迎您使用ZERO公司的『完美預測』服務。預測是根據父母雙方的記憶備份與胎兒掃描來進行分析，愈接近未來，預測會愈明確；而不同時間的預測，可能會有不同的結果。」

香瑄獨自坐在全然的黑暗中，像漂浮在無垠的宇宙，她的手不安的放在小腹上。電腦語音說明結束，無數的大數據演算數字資料出現

在香瑄四周。

香瑄屏氣凝神，等著。

數字資料戛然而止，朦朧暈黃的光線出現在香瑄眼前，開始播放預覽畫面——

渾身血跡的嬰兒從產道連著臍帶被生生出來，哇哇大哭。嬰兒被抱到香瑄和伯恩眼前，香瑄滿臉汗水和淚水，疲累欣慰的接過嬰兒，抱在胸前。伯恩伸出手，像是怕碰碎了玻璃似的輕輕碰觸嬰兒。嬰兒右邊的太陽穴有一塊明顯的胎記。

伯恩抱著七個月大的嬰兒玩飛翔遊戲，嬰兒胡亂揮手，戳到伯恩的眼睛。

十個月大，孩子扶著沙發跨出第一步，踩到地上的遙控器，打開了電視。

孩子一歲抓週時，狂抓小女孩的頭髮。

孩子兩歲時，拿著湯匙自己吃飯……。

預覽畫面的光線在香瑄臉上閃爍，她的表情一下子喜一下子憂，看著孩子成長過程的快速片段，心情起伏不定。

畫面上傳來急促的呼吸聲，已是青少年的孩子左手拿著刀，一刀又一刀的猛力刺殺他對面的人影……。

香瑄摀住了嘴，只聽見「撲通、撲通、撲通……」的劇烈心跳聲。

一灘鮮血，布滿了整個畫面。

畫面消失，四周再度陷入無垠的黑暗。

柔和的光線亮起，香瑄一臉驚懼，腦中一片空白。

電腦語音說明再度響起：「您孩子的成長預覽畫面已播放完畢，夫妻雙方的任何選擇行為，都可能直接或間接促成預測結果的不同……」

她的孩子將來會殺人！那血腥的畫面在香瑄腦海裡揮之不去，

「完美預測」證實了醫師的診斷，七五％的犯罪率……她要賭那剩下

的二五％嗎？

回家後，她跟伯恩說出心中的擔憂，伯恩卻問她到底在怕什麼？

他們的孩子被預測會殺人，這個問題還不夠嚴重？伯恩質疑「完美預

測」的結果，問他們憑什麼幫人算命？就算有大數據，命運仍然是未

定的，伯恩不信那一套，他相信後天的教養可以改變孩子。

「你不相信？你不是要科學？我們兩個好好的，都是正常人，可

是我看到的畫面，是個會欺負小動物、會欺負人，還經常跟別人打架

的小孩——」

「你說夠沒！」

伯恩突然暴怒，用力拍了桌子站起來，香瑄被嚇到，她不知道伯

恩為什麼反應這麼大。

伯恩深呼吸，來回走動。香瑄看著他，不敢吭聲。

伯恩冷靜下來，向香瑄道歉。他不是不相信命運，而是相信命運要掌握在自己手裡。如果做任何決定都要根據大數據演算法，那還有個人意志嗎？

香瑄卻反問：「我們要怎麼對一個新生命負責？」

伯恩看到香瑄眼裡的恐懼，就跟她父母去世的時候一樣，他不能讓她再受到傷害，他是這麼愛她。

伯恩抱住香瑄，再次道歉：「對不起，我沒有顧慮到你的感受……如果你真的不想生下來，不要勉強，對我來說，你比孩子重要……。」

香瑄躺在手術台上，麻醉醫師幫她打了麻藥。她感覺到四周聲音慢慢被吸走了，陷入萬籟俱寂中。

突然，她感覺到子宮裡的胎兒動了，彷彿在掙扎似的，在羊水裡

晃動；那聲音，像海洋，像宇宙，像生命的初始……。

生命正在她的體內萌芽。一股電流，瞬間流過了她的全身，她深深被觸動，不禁泛出淚水……。

香瑄整個人彷彿掉入黑洞，完全失去了意識。她不斷喊著：「不要拿掉他！留下他！留下他！」

黑暗中，香瑄突然吸了一大口氣，像溺水的人突然浮出水面。她睜開眼睛，摸著自己的肚子驚恐喊著：「孩子呢？我的孩子呢？」

香瑄掙扎起身，腿一軟，跌坐在地上，伯恩從外面跑進來扶起香瑄，香瑄抓著伯恩急問：「孩子拿掉了？」

伯恩把香瑄扶到床上，告訴她，護士說她一直喊著不要，手術先暫停了。

香瑄抱住伯恩大哭。伯恩不解的問：「怎麼了？你要他，還是不要？」

「我要他⋯⋯我聽見他的心跳，聽見他在我肚子裡⋯⋯那是一個新生命啊。」

伯恩露出不捨又安心的微笑，安撫著她⋯「不會有事的，放心，一切都會沒問題的。」

經歷十幾個小時的陣痛，香瑄終於生了，伯恩喜極而泣，香瑄抱著紅皺巴巴的嬰兒，伯恩輕輕摸著嬰兒的頭髮⋯⋯香瑄看到嬰兒右邊太陽穴有個明顯胎記，就和「完美預測」的畫面一模一樣。那個少年拿刀的血腥畫面又突然浮現⋯⋯一切真的沒問題？他們真的能改變命運？

嬰兒在香瑄懷裡用力吸奶，那拚命的樣子給了香瑄信心。「為母則強」，她終於體會到這句話的意思了。

孩子快滿月了，香瑄和伯恩商量著要取什麼名字，說她想叫孩子

「小旭」，因為香瑄的爸媽是在旭海定情的。

伯恩沒有意見，香瑄再問中間那個字呢？伯恩家取名有排字輩嗎？伯恩沉默了，香瑄以為是伯恩父母去世得早，不清楚家裡的傳統。

伯恩溫柔的摸著小旭的頭髮，卻說出小時候常常被爸爸打的往事。香瑄非常驚訝，伯恩從來沒說起家裡的事。

伯恩只淡淡說著，像在說別人的故事。小時候，爸爸工作不順，只要一喝酒就打人，他曾經兩次被送到醫院。一次是小六，一次是高一。那次他出手還擊，結果被打得更慘。高中一畢業伯恩離開家，再也沒回去過。

「所以你的父母不是去世了？」這是伯恩之前告訴香瑄的。

「我媽在我小學時去世了，我爸……我不知道他在哪裡。我離家之後，他根本沒找過我。」

184

兩人一陣沉默，「中間的字讓你決定，只要好聽就好。」香瑄說。

「嗯。」

「如果不是有了孩子，你永遠都不會跟我說你家的事吧？」

香瑄看著伯恩，伯恩沒回答。

「我一直以為……我們之間是沒有祕密的。」香瑄輕輕的把嬰兒放回床上，心中不禁懷疑，眼前的這個男人，她真的認識他嗎？

這幾個月，香瑄的生活裡只有小旭一個人。她暫停工作，偶爾帶著小旭到髮廊探班，Julie看到小旭又親又抱，直說小旭和香瑄小時候一模一樣。伯恩還是一樣每日早出晚歸，當初說要一起帶孩子的承諾早就拋在腦後。香瑄每天帶著小旭到中庭花園散步，和鄰居幾位也有小孩的太太，建立了一點交情。

住在香瑄隔壁的佳芸有兩個小孩，四歲多的女兒和一歲半的兒子，香瑄好一陣子沒看到他們，佳芸說回娘家住了一陣子。佳芸看著嬰兒車裡快滿一歲的小旭吃著左手，問香瑄：「他都吃左手喔？」

香瑄想了一下⋯「好像是耶，我給他玩具，他也都用左手拿。」

「那他以後可能會是左撇子喔，聽說左撇子比較聰明呢。」

香瑄猛然想起「完美預測」畫面裡的少年，是用左手拿著刀。

佳芸四歲的女兒騎著兒童腳踏車，不斷的在中庭繞圈圈，小腳踏車騎愈快，突然撞上弟弟的嬰兒車。原本忙著聊天的佳芸大叫一聲，連忙扶住嬰兒車，抱起大哭的弟弟對著女兒大吼：「你幹什麼！弟弟被你撞傷了怎麼辦？」

只見那個小姊姊一臉倔強，含著眼淚也不哭，香瑄看到她的膝蓋擦破皮了。

「回家！」佳芸抱著弟弟，一手推著嬰兒車，小姊姊牽著小腳踏

車走在後面。香瑄本想提醒佳芸她女兒的膝蓋也受傷了，但他們已經頭也不回走進大樓。

香瑄回到家裡。

香瑄回到家裡，不安的幫小旭準備嬰兒食品。小旭左手拿著湯匙，坐在兒童餐椅上不斷敲著桌面。

「好了好了，馬上好了。」

香瑄弄了一碗蘋果泥，餵著小旭，小旭也要用自己的湯匙舀，弄得一桌子都是，乾脆放下湯匙用手吃了起來。

「小旭！不可以吃手手，要用湯匙。」香瑄把湯匙塞進小旭右手裡，拿抹布把桌上的蘋果泥擦掉。但小旭丟掉湯匙，用左手挖蘋果泥來吃。

「叫你用右手，聽到沒？」香瑄撿起湯匙，崩潰的對小旭喊。

伯恩下班回來，趕緊過來抱起小旭，問香瑄幹嘛這麼緊張。

「你還沒洗手換衣服！」香瑄喊著。

「好好好，那我乾脆抱小旭去浴室一起洗澡。」伯恩把小旭抱高高，一上一下的，逗得小旭咯咯笑。「你最喜歡飛高高了，對不對？」

小旭胡亂揮手，手指戳到伯恩的眼睛，伯恩開玩笑的慘叫一聲⋯⋯

「你戳到把拔眼睛了！」

「眼睛沒事吧？」香瑄緊張的把小旭抱過來。

「沒事啦，只是輕輕弄到而已。我先去放水。」

伯恩走進浴室，香瑄抱著小旭，腦中閃過「完美預測」一模一樣的畫面，伯恩把小旭抱高高，小旭戳到伯恩眼睛。

如果「完美預測」這麼準，難道小旭以後真的會⋯⋯。

香瑄甩甩頭，像是要想把所有這些不祥的想法，全都甩到九霄雲外。

第二天早上，伯恩出門上班，按了電梯後，發現隔壁佳芸家的大門半掩著，裡面傳來窸窣的腳步聲，還有啜泣聲。

伯恩偏頭往裡面一看，地上躺著一歲多的孩子，動也不動；然後，一塊白布將孩子蓋住。拿著白布的是警察，裡面還有人在問話。

那個小孩死了？伯恩才明白過來。

伯恩走出來，發現大門口已經有大批媒體記者聚集。

看到伯恩出來，記者圍過來問他：「你認識死者的家人嗎？」、「是意外還是他殺？」、「你覺得兇手是誰？」這類莫名其妙的問題，

伯恩一言不發閃開記者，坐上無人車。

車內的伯恩，難掩惶�然。他拿出手機想打給香瑄，猶豫一下還是放棄了。

下午，香瑄陪著小旭睡完午覺，推著嬰兒車到中庭散步，沒想到中庭聚集了好幾位媽媽，比平常還多。她們問香瑄是否看到隔壁那

189

家人？香瑄搖搖頭，平常最愛八卦的小傑媽媽看香瑄一臉狀況外，問

她：「你不會還不知道吧？」

「知道什麼？」

「他們家的兒子死了，來了好多警察跟記者……聽說是他們家的

女兒殺了自己的弟弟……」鄰居們七嘴八舌討論著。

香瑄愣住，無法置信。她想起那個牽著腳踏車、一臉倔強的小女

孩，「四歲的小孩怎麼可能殺人？」

媽媽們還在熱烈討論著死因，香瑄已經聽不下去，趕緊推著嬰兒

車搭電梯回家，看著隔壁佳芸家一如往常關著大門。小旭突然咿咿呀

呀發出笑聲，還拍著手。香瑄慌張的打開自家大門，把小旭推進去。

香瑄立刻打開電視，轉著各家新聞頻道，很快就看到新聞報導……

「疑似四歲的姊姊用枕頭悶死弟弟……」。畫面中，記者圍堵在社區

門口，香瑄看到伯恩的身影從角落一閃而過。

恨……。

香瑄想起那個小姊姊被佳芸責備的樣子，當時她的眼神充滿怨

小旭看著電視，天真無邪的笑著，還拿起玩具拚命敲著地板，小

旭的笑容讓香瑄更加不安。

晚上伯恩回家，香瑄問他知不知道隔壁發生的事？伯恩說他早上

就知道了，只是不想影響香瑄的心情就沒特別提起。

香瑄拿著一碗粥正在餵小旭，小旭閉著嘴巴就是不吃，香瑄失去

耐心，把碗丟給伯恩：「你來餵。」

伯恩逗小旭笑，拿著湯匙模仿飛機飛到小旭嘴巴前，小旭竟然開

口吃了。香瑄看著父子開心的樣子，心情更加沉悶。二十四小時陪著

孩子的媽媽到底算什麼呢？還不如偶爾才陪小孩玩的爸爸。

香瑄脫口說自己想回去工作，想找保母帶小旭。伯恩不以為然，

認為小孩三歲前還是自己帶比較好。香瑄滿腔的怨氣突然爆發：

「你來帶帶看啊？整天跟不會說話的小孩在一起，看你會不會瘋掉。」

「你是不是太累了？」

「帶孩子的責任太重了……我沒有把握。」

伯恩再次承諾會早點回家，這話已經說過多少次了？

「你每天花多少時間陪小旭？當媽媽是每天二十四小時的工作，我什麼時候下班？什麼時候休息？」

「我白天也是在工作。」伯恩不知道香瑄到底怎麼了，怎麼會這麼焦慮。

「你知道嗎？『完美預測』有些畫面應驗了。小旭的胎記、他戳到你的眼睛，還有他是左撇子……。」

伯恩看著小旭正用左手拿湯匙揮舞，問香瑄對自己的教養沒信心嗎？「誰敢說預測就百分之百準確？」

看著香瑄沉默不語，伯恩又再追問：「你後悔生下小旭？」

香瑄累積已久的壓力終於潰堤，她忍不住哭著說：「我怕，我好怕……。」伯恩趕緊抱住香瑄，安撫她的情緒。背後的小旭，仍然拿著湯匙揮舞著，發出咿咿呀呀的聲音。

多年來，伯恩有一個深藏在心底沒有對人說過的傷痛，就是自己有一個家暴的父親。雖然錯的不是自己，但對這個社會來說，卻像是一個烙印。當你講出自己不堪的傷痛之後，當下人們會好言安慰你、同情你，然後呢？就悄悄的疏遠你，這個社會要的是開朗、陽光，痛苦、黑暗人人敬而遠之，後來伯恩也學會不再述說過去。這也是伯恩當初沒有告訴香瑄的原因。

這夜，他又夢見自己的父親，那個人人稱讚的好好先生，回到家卻像是白天的委屈要在晚上加倍奉還似的，拿著棍子把四歲的伯恩從

193

衣櫥拖出來爆打。十六歲的伯恩在街上奔跑，父親拿著棍子在後面追著。伯恩摔倒，父親的棍子立刻打了過來。

伯恩驚醒，走到嬰兒房，卻發現嬰兒床是空的。他到處尋找小旭，看到才一歲的小旭在廚房流理台前，左手拿著刀子，搖搖擺擺的向伯恩走來……。

「你以為你逃得了？」

是父親的聲音！伯恩轉身，看到一個龐大的黑影，慢慢向他逼近。

伯恩大叫，喉嚨裡卻發不出聲音。

伯恩滿頭大汗的在床上醒來，看到身邊的香瑄仍然熟睡著。

到底怎麼了？是自己壓力太大，還是基因真的主宰了一切？不行，不能再這樣下去……。他拿起手機，立刻預約了「完美預測」。

循著電腦語音的指示，伯恩終於看到香瑄描述的畫面：胎記、左

撇子、戳到他的眼睛……最後，青少年的小旭拿著刀子砍人，地上一片血跡……。

「你們憑什麼做出這些預測？」伯恩氣憤的說。

電腦語音回答：「主要根據父母雙方的記憶備份，還有……。」

「我怎麼知道你們用了什麼內容？是不是我們真的記憶？你們的演算法基礎又是什麼？」

「為了解除您的疑慮，接下來為您展示預測所使用的主要記憶內容。再提醒您一次，預測結果會隨時間推進而改變，父母雙方的任何選擇行為都可能直接或間接促成預測結果的不同，本公司對預測結果不負任何責任。」

伯恩的眼前，開始播放伯恩和香瑄從小到大各種階段的記憶。這些記憶片段大大震撼了他……。

直到深夜，伯恩才拖著疲憊的身心回到家，香瑄和小旭都睡了。

伯恩到嬰兒房看著熟睡的小旭，若有所思⋯⋯。

「怎麼這麼晚才回來？」伯恩背後傳來香瑄的聲音，伯恩縮手，轉頭看著香瑄。

「你太累了，我們還是找保母來帶小旭吧。」伯恩無力的說。

「你同意了？」

伯恩點點頭，走出嬰兒房。

小旭突然醒了，哇哇大哭，香瑄連忙抱起小旭，拍拍背安撫他。

週末整天，伯恩和香瑄都煩躁不安，伯恩忙著在電腦前繼續工作，香瑄花了好久的時間才哄睡小旭，打電話給安安，問她有沒有認識的好保母，得到的答案卻是⋯合格的保母難找，好的更難，小孩還是自己帶比較好。

小旭醒了，香瑄想帶小旭去散步，又不想碰到那些鄰居太太，想

起佳芸，香瑄還是不放心，請伯恩幫忙顧一下小旭，她去隔壁看看。

「你去了又能怎樣？」伯恩反對。

香瑄不顧伯恩反對，到隔壁按鈴，佳芸神色蒼白的站在門後。兩人聊沒幾句，香瑄家裡突然傳來小旭的哭聲，香瑄不安的急忙告別，

佳芸卻說：「等一下。」

佳芸轉身進去拿了一個小魚缸和飼料交給香瑄，裡面只有一尾鬥魚。

「你去了又能怎樣？」伯恩反對。

「我要出門幾天，你幫我照顧一下。」

香瑄捧著魚缸回家，卻發現客廳玩具散落一地，小旭正坐在地上大哭，伯恩一臉怒容。香瑄連忙把魚缸放下，抱起小旭。發現小旭手背紅紅的，訝異的問伯恩：「你打他？」

伯恩怒氣未消，「他就講不聽，玩具掉到地上還拿起來塞進嘴裡……。」

「他才多大你就打他？他在長牙，什麼東西都往嘴裡塞，你要有耐心慢慢教他才行。」

伯恩一言不發，拿起電子菸就往外走。

小旭步伐不穩的走到魚缸旁，想伸手去抓鬥魚，卻揮落魚缸蓋，魚缸落地破碎。同時窗外也隱約傳來「砰」的一聲，被魚缸碎裂聲蓋過。香瑄驚呼一聲，連忙著抱起小旭。

同一時間，正在中庭角落抽菸的伯恩，突然聽見一聲悶響，還伴隨著女人的驚呼。他看到管理員跑過去，他也跟著過去，沒想到竟是隔壁的太太佳芸。鮮血從她腦後慢慢溢開……。

伯恩立刻回家，看到小旭在嬰兒遊戲床裡叫著，香瑄忙著收拾地上的玻璃碎片，那尾鬥魚暫時移到小盆子裡。

「你們都還好嗎？」

香瑄疑惑的看著伯恩。伯恩不知如何開口，樓下傳來救護車和警

車的聲音，香瑄走到窗前，伯恩阻止⋯「別看。」

香瑄還是往下看到中庭躺著佳芸姿勢怪異的屍體，地上一片血跡。

幾乎同時，電視新聞就出來了⋯據說他們家的兒子因為基因改造計畫失敗，罹患先天隱疾，被ZERO公司預測會拖垮全家經濟。因此，警方調查發現，其實是爸爸殺了兒子，媽媽也自殺身亡⋯⋯。

小旭還在遊戲床裡叫著，想出來玩，香瑄下意識的抱起小旭，小旭扭動著，不想被抱，香瑄放他下來，小旭開心的到處走。

香瑄像是要為這一切找到合理的解釋⋯「佳芸的狀態一直不是很好⋯也許她早就有憂鬱症了，如果我多關心她一些⋯⋯。」

「她只是我們的鄰居，你知道了又能怎樣？」伯恩冷冷的說。

小旭突然咯咯笑著，伯恩和香瑄轉身一看，鬥魚在小旭的小手掌裡掙扎著，香瑄衝過去想掰開小旭的手，小旭卻愈抓愈緊⋯⋯，伯恩

氣得伸手要打小旭，卻被香瑄抓住，兩人開始起爭執，沒想到這時小旭把魚塞進嘴巴。伯恩一把抱起小旭用力拍背，想把魚拍出來，只見小旭臉色發青，伯恩更用力拍背，小旭終於把魚吐出來了。

面對哇哇大哭的小旭，伯恩一揮手打了過去：「你為什麼要亂吃東西，為什麼要把魚弄死⋯⋯。」

香瑄抓住伯恩的手，一把抱過小旭：「你幹嘛打他？你差點害死他！」

伯恩大聲說：「我害死他？我是在救他！我是在教他！」

第二天，伯恩照常去上班，特意早早下班回家，卻發現家裡人去樓空，香瑄和小旭不在，行李箱和一些衣物也都不見了。伯恩瘋狂打電話，香瑄不接，安安也不接，打給髮廊的Julie，她也不知道香瑄去哪裡。

伯恩盯著放在餐桌上香瑄留的紙條……「我們都需要冷靜一下，等你願意承諾不打小旭再說。」

伯恩痛苦自問，為什麼就控制不住自己的脾氣呢？為什麼會和父親愈來愈像？……人的命運到底是誰在掌控？

香瑄帶著小旭找了一家旅店暫住。深夜，小旭突然發燒，香瑄趕緊打手機請安安來幫忙。安安忙著幫小旭用溫水擦身體，安撫香瑄。

香瑄把昨天晚上發生的事告訴安安，為了幫伯恩辯解，也說出兩人去做了「完美預測」，看到小旭長大後殺人的畫面，感受到很大的壓力。

「你們寧可相信預測？」安安覺得不可思議。

「預測裡有些情節應驗了……而且他真的跟一般小孩不太一樣……。」

香瑄辯解著。

「那是因為你們被影響了，才會看什麼都不對勁！」安安一向不

201

信大數據、科學分析這些，「小孩有問題，該檢討的是父母。如果你們不能好好合作，要怎麼把孩子養好？」

「你不懂，那是因為你沒有親身遭遇這種狀況，事情沒有那麼單純……。」香瑄心煩意亂。

等到小旭睡著後，安安也跟著告辭回家。很快的，累壞的香瑄也睡著了。

睡到半夜，香瑄耳畔傳來一陣哭鬧聲，只見小旭坐在地上大哭大叫，把她化妝包裡的東西全都倒在地上，還撿起地上掉出來的小剪刀，胡亂揮舞著。

「危險！還給媽咪！」

小旭不給，香瑄抓住小旭的手要硬搶，一個不小心，剪刀差點戳到香瑄的眼睛，在香瑄臉上劃了一道傷口。

香瑄更用力的抓住小旭的手，小旭痛得大哭，一鬆手，剪刀掉下

來。但香瑄已經氣到失去理智，她抓著小旭大叫：「不聽話！為什麼不聽話！」

她用力的打他屁股，小旭哭得更慘。打了好幾下，她才突然意識到自己在幹嘛，立刻停手，抱住小旭，小旭卻在她懷裡掙扎大哭。

「對不起、對不起、對不起……。」

門鈴響了，接著是急促的敲門聲。是伯恩的聲音，香瑄愣住，伯恩繼續敲門：「讓我進去，我發誓不會再打小旭了……。」

香瑄抱著小旭，開了門，看到伯恩隨即放聲大哭。

小旭終於哭累睡著了。伯恩看到香瑄臉上的傷痕，拿了ＯＫ繃幫香瑄貼上。

「怎麼弄傷的？」

香瑄不想說，反倒問伯恩……「你怎麼找到我們的？」

「我剛去了一趟ＺＥＲＯ……。」

「人類之間還能保持什麼祕密了嗎？」香瑄苦笑。

伯恩欲言又止，「我還看到最新的預測……我知道小旭最後殺了

誰……。」

「誰？」

伯恩一時說不出口。

「預測既然會改變，就表示那不一定準……」香瑄急躁的看著伯

恩：「我們送他去教養院。」

「我不知道那樣能不能解決問題，」伯恩痛苦的看著床上熟睡的

小旭。「他不會有任何痛苦的……。」

香瑄詫異的看著伯恩，她知道伯恩想幹嘛。

「雖然我相信命運可以改變，」伯恩終於忍不住坦白他看到的預

測，「但，我真的不能讓他有任何機會──殺你。」

香瑄的眼淚立刻啪噠噠掉了下來。

她何嘗不知道，預測中的畫面再度來到香瑄眼前：小旭看著新聞大笑、小旭捏死魚、小旭拿剪刀劃傷香瑄……。她一語不發走出房間，關上門。

伯恩走到床邊，拿起枕頭，慢慢靠近小旭的臉……。

香瑄在門外，靠著牆坐下來。她茫然的看著前方，試圖關閉自己的感覺。當痛苦太過強大，大到無法正面對決的時候，就只能麻木……。

她聽見不知哪裡傳來的鋼琴聲，同樣的曲調不斷反覆，一直彈錯。她還想起小時候和父母一起在夏天吃冰淇淋，去海邊玩的情景……。

鋼琴旋律終於彈對了，像天啟一樣，香瑄突然意識到，她不要失去小旭，那個小生命也有活下去的權利。她猛然起身，衝進房間。

伯恩坐在床邊，痛苦的雙手抱頭。她慢慢走向床邊……。

小旭仍然熟睡著，呼吸著，甚至還翻了身。

香瑄鬆口氣，掉下眼淚。她看向伯恩——他仍雙手抱頭，不知是懊惱著自己的軟弱，還是後悔沒有狠心下手？

伯恩和香瑄坐在自動駕駛的無人車裡，小旭在一旁的兒童安全座椅上熟睡。

車內瀰漫著沉重的氣氛。

「我……還有時間，小旭還那麼小，我們可以好好教他。」

「你有信心嗎？」伯恩問。

「讓我再試試看……。」

他們回到家裡，香瑄把小旭放到嬰兒床睡覺。伯恩翻來覆去，直到深夜才睡著。

夢裡，十八歲的伯恩，瞪著他對面拿著棍子的父親。父親一棍

下來，伯恩搶下，反過來痛打父親，父親叫囂著，仍然不敵伯恩棒如雨下的狠打，滿身是血。最後，伯恩一棒敲到父親的頭，父親應聲倒下。伯恩錯愕看著地上傷痕累累的父親，根本不敢去查看他是否還有呼吸，丟下棍子轉身就跑。

伯恩在黑暗中奔跑，後面滿身是血的父親拚命追著……。

香瑄被伯恩的叫聲嚇醒：「做惡夢了？」

伯恩大叫一聲驚醒。

香瑄滿身是汗，進浴室沖洗。香瑄起床查看小旭，小旭仍然熟睡著。

早餐後，香瑄帶著小旭到安安家，謝謝安安日前的相助。

「我和伯恩和好了，我們都想再給彼此一次機會。」香瑄頓了一下，又說，「我狀況不太好，還是想找個保母幫忙帶一下小旭。」

安安表示可以幫忙帶幾天看看，反正女兒已經上幼稚園，白天只

有弟弟在家，帶一個和帶二個沒差。香瑄看著安安：「真羨慕你可以這麼自在的當媽媽。我連小旭一個人都搞不定。」

香瑄將小旭留在安安家之後，又來到了ZERO總公司。她還是不死心，不是都說人的命運是會隨著當下的改變而改變的嗎？難道不會有新的變化嗎？她要求再做一次「完美預測」。

這次，她看見另一個不同的版本。

伯恩下班回家，知道小旭在安安家，明顯鬆了一口氣。香瑄和伯恩沉默的吃著晚餐，香瑄想了許久，終於開口要求伯恩和她一起去做心理諮商。伯恩卻認為沒有必要，他不會再動手打小旭了。

經過了這麼多事，香瑄想通了，如果這真的是命運的安排，小旭真的會殺了她，她也會接受。伯恩卻反應激烈，無論如何他不能失去香瑄，香瑄是他的一切。

香瑄誠懇的握住伯恩的手，慎重的說：「你和小旭都是我的家人，我也不能失去你們。為了這個家，讓我們再努力一下好嗎？」

伯恩看著香瑄，終於點頭。

這段期間，小旭暫住安安家，他們接受了幾次心理諮商，伯恩每次都語帶保留，雖然還沒碰觸到問題的核心，但似乎比較放鬆了。

在安安的建議下，兩家人一起到海邊渡假。

在飯店前的沙灘上，安安的先生帶著自己的兩個小孩和小旭一起玩，伯恩卻遠遠站著，彷彿局外人。

安安和香瑄在遮陽傘下看著他們。

「伯恩似乎還不能接受小旭。」

「再給他一點時間。」

夜晚，在飯店房間，香瑄抱著小旭在床上睡著了，伯恩睡另一

張床。他又夢到滿身是血的父親，變成龐大的黑影，在他身後緊追不

放……。

伯恩滿身大汗驚醒，喘著氣。他轉過頭，看著熟睡的小旭。

不遠的海濤聲，海水一波又一波的拍打海岸。

小旭動了一下，翻身。伯恩過去察看，看著小旭稚嫩的臉龐，伸

手過去摸摸他。小旭突然睜開眼睛，看著伯恩。

「把拔吵醒你了？」伯恩溫柔的說。

小旭突然大哭，伯恩不知所措，香瑄醒來，立刻抱起小旭，責問

伯恩：「你做了什麼？」

伯恩錯愕。他什麼也沒做，可是香瑄卻不分青紅皂白的責怪他。

他一言不發，走到外面的沙灘上，看著被月亮照亮的海面，大口

吸著電子菸。

一大片烏雲緩緩過來，遮蔽了月光。

第二天，兩家人各自搭著無人車，沿著海邊山崖上的公路行駛。

小旭在安全座椅上哭鬧，香瑄拿什麼玩具安撫小旭都沒用，拜託

伯恩放音樂給小旭聽……。

伯恩到底是什麼時候下定決心這樣做的，沒有人知道。

伯恩只知道，自己別無選擇，過去的畫面揮之不去，未來的畫面

又不停的湧來……他知道，故事已經寫好了，無論自己怎麼做，都逃

不出命運的手。現在，他就要終止一切悲劇，不要讓它發生……。

在那個瞬間，伯恩拿出手機，沒有播放音樂，而是在無人車的操

作介面中按了幾下。

只見伯恩和香瑄搭乘的那台無人車直直衝進山崖，掉進海裡……。

在車子墜海前一秒，伯恩打開車門，再用抱枕卡住。香瑄驚慌急

著想解開小旭的安全帶，卻發現卡死了。

伯恩迅速推開車門，硬拉著香瑄離開車子，往海面上游。兩人冒出海面，香瑄掙扎著要回去救小旭，伯恩卻不放手。香瑄看著伯恩冷酷的眼神，才知道——原來他想殺了小旭。她痛苦使盡全部的力量推開伯恩，潛入海裡，游向車子。

海面附近有幾個人正在游泳，他們紛紛游過來想幫忙。

香瑄拚命往前游，但伯恩很快超過她，游進車子裡，香瑄恐懼的拚盡全力跟上。她游近車子，看到伯恩已經在車子裡，她驚恐萬分的用力前進，伯恩已經解開安全帶，抱起小旭，交給車外的香瑄。香瑄詫異，伯恩點點頭指著上方，示意香瑄快帶小旭離開。

香瑄抱著小旭往上游，把小旭交給海面的泳客，回頭游向車子。她看見伯恩的腳被安全座椅的安全帶纏住，正拚命的想解開。香瑄隔著車窗看著伯恩錯愕的模樣，意識到這是個永遠無解的結。她看過伯恩的記憶，知道被家暴的伯恩殺了父親，那些惡夢永遠纏繞著，

他無法走出來……。

在未來的父子關係中，不是小旭殺了他，就是他殺了小旭……想

到這裡，她痛徹心扉……。

香瑄回想起伯恩最初走進髮廊的那一刻，幸福和打擊同時降臨的

那一天，誰知道命運的劇本原來是這樣寫的，誰能想到結果竟然走到

今天這步田地……。

瞬間，兩人明白了，這一切無關科技，自己造的業，終究還是得

要自己擔。

兩人隔著車窗，相互凝視了一秒，千言萬語都在這一秒。

一秒之後，就是深不見底的無明了。

未來解析

面對不完美，才能打破完美預測

解析者

許皓宜（心理諮商師、作家）

年紀愈大，我們從不太分享變得不會分享。接下來呢？沒什麼好分享。

這是多麼可惜的一件事——因為這將讓自己失去修復傷痛的機會、失去重拾信任關係的契機。

一場講座上談起原生家庭，一位約莫中年的男子舉手和大家分享

他的親身經驗：

小時候最恨爸爸一生氣就打人，沒想到長大後自己也變成生氣就打小孩的大人。

「該怎麼剪斷這個循環呀？」說到這裡，男子忍不住哽咽了。

兒時最痛恨的模樣，成了現下攬鏡自照時所望見的姿態；情何以堪的經驗啊，卻是許多人共同的夢魘。有人會因此感嘆：萬般皆是命，半點不由人……

〈完美預測〉這個故事，正是在引領我們探究這個道理……

上一代的創傷與不幸，真會複製到下一代身上嗎？

許久以前，曾有心理學研究用「代間傳遞」概念來形容這個現象，談的便是發生在家族裡的創傷，如果沒有進行妥善的自我覺察與處理，將會一代一代的傳承下去。

而當這個古老的心理學理論遇上未來科技的想像，就成了〈完美

預測〉故事中，那個能夠預測新生兒將來成長的驚人系統了——只要提取父母雙方的心智與記憶，就可以完美預測寶寶未來會長成什麼樣的人！

如果你是新手父母，有這樣的先進科技，你會想一窺究竟嗎？

當然，故事絕非僅僅是預測孩子未來這麼簡單。提取記憶的過程，等同於父母得深入自己的潛意識，將那些自以為遺忘的經驗一頁頁攤開來，曝曬出裡頭的光明與陰暗。當碰觸到那些還未消化的情結時，則像被下了一個「命定」的咒語，想擺脫陰影卻無法自拔。於是，孩子的一舉一動明明天真無邪，卻彷彿照妖鏡般，映射出父母內心懸而未決的情感。

這種家族裡命定的循環，真剪得斷嗎？

我還在唸博士班時，課堂上讀到「代間傳遞」這篇論文，惹得同學們開始激烈辯論。指導教授在旁靜靜聽著，最後淡淡回我們一句……

「這理論現在已經被推翻了。」

好吧！那麼老師，為何叫我們讀這種被推翻的理論呀？

該如何揮別童年的創傷？

從事諮商工作後我才逐漸明白箇中道理。代間傳遞確實不存在，

但代間的精神連結卻存在；因為我們雖然不會百分百複製父母的行

為，卻會吸納他們的情緒和價值觀。

舉例來說，假如我小時候是個寫功課動作慢到會惹毛媽媽的小

孩，當我成為父母時，遇上孩子寫功課不順利我可能也不由自主地

「預期」孩子會反應太慢而被他惹毛。

我們自以為傳承了來自上一代的悲劇與創傷，但那其實是我們內

在心魔的投射。換句話說，不是父母的行為導致我們變成現在這個樣

217

子，而是孩子的出生，讓我們穿越時空，望見了童年的自己。

雖然很多時候我們常常認為是上一輩才是始作俑者，但最終還是得

面對：發生問題的主體其實是「我」；不是父母，更不是小孩。

所以，為何童年創傷還剪不斷呢？

答案往往是因為，我們還沒真正看見那個曾經受傷的自己。還未

好好地面對他、關心他，然後擁抱他。

看完〈完美預測〉以後我在想，如果男主角伯恩願意面對那個年

幼受傷的自己，劇情會有什麼不同？

而讀完這故事的我們，若被揭起了某些過往回憶，又是否願意在

攬鏡自照時，關照那些內心傷痕，以及與上一代之間的精神連結呢？

最後我想說，如果你是〈完美預測〉裡的伯恩與香琯，可以試著

這麼做：

倘若你的父母仍健在，不妨去找他談一談。有時翻點舊帳，總比

讓創傷爛在肚子裡好。

倘若你的父母不在了，也不妨去他墓前談一談。人都不在了你還不願意表達，折磨的只是自己。

當然，即便是話全說出來了也不能改變過去，因為我們誰也沒有時光機，但至少當你願意表達的那一刻起，就已經在解放自己內心受傷的孩子。很多時候我們並非執著於爭取父母的道歉，而只是想讓他們明白自己真實的心情；過程中我們會獲得力量，推進我們去看見活生生的、真實的孩子，而不是困在自己童年的幻影。

我們重複上一代的家庭創傷，是為了有天發現，自己原來有能力超越過去，做出不同於父母的選擇。

未來科技，或許真可能如故事所言，創造出許多完美預測的結果；但也因著我們面對了自己的不完美，才有機會打敗那些最終不可能完美的預測。

附錄——

尋找 2049 的
六個劇中人

〈幸福話術〉

李亦捷：

「人是不可能永遠偽裝自己的。」

亦捷：哈囉，大家好，我是李亦捷，在〈幸福話術〉中飾演曉攸。

曉攸在軟體設計公司上班，面對工作或婚姻，只要是她重視的事情，就會很認真。在〈幸福話術〉中，我跟大楷結婚大約是一年多，開始有一些衝突或是不同的想法。我覺得這種東西只要兩人都悶著不講，很容易會產生更多問題。

▼ 在演出這個角色時？有什麼特別的挑戰嗎？

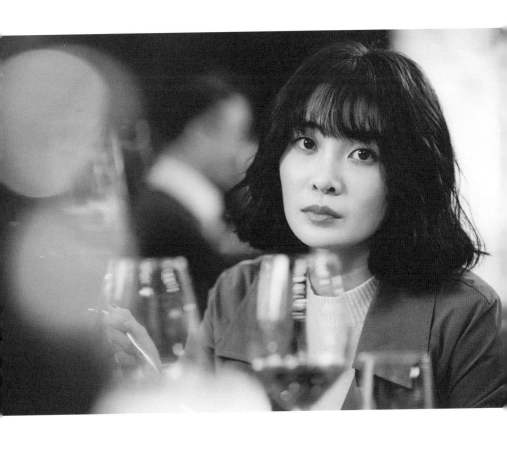

亦捷：這個角色其實對我來說最難的就是——要一直戴著 Stable（笑）。在劇中，Stable 這個裝置裝在身上，會跑出一個介面，裡面會有提示。不過拍攝現場沒有大字報，必須記得自己的情緒和對應的台詞，又要兼顧提示，要連介面的對話一起背起來。像是有時候我明明超生氣，很想把前面這個人揍下去了，可是 Stable 會要我溫柔的回應對方，我就要趕快背另一個台詞……因為很多東西都是後置才會加上去，所以我是對著空氣表演，它的介面在手機上，按了以後要假裝看到什麼，開始滑動介面，又要記很多很繁瑣的事情，整個過程其實滿繁複的。

▼ 對於 Stable 這種高科技溝通助理，你怎麼看？

亦捷：第一次看到這個劇本，會覺得 Stable 很像是一個好閨蜜。比方我跟妹妹或表姊很好，會跟她們商量一些私人的煩惱之類的。我覺得

Stable 很像是一個旁觀者、局外人，會給你一些建議。它可以讓我在很生氣的當下緩和情緒，但我並不覺得它真的能幫我解決問題。因為雖然跟對方的緊張關係暫時緩和了，但從另一個角度來說，你就不是真的你自己了，人是不可能永遠偽裝自己的。

▼ 和陳漢典演對手戲有沒有什麼有趣的事？

亦捷：可能大家對漢典哥的印象是——他很會搞笑，但我不太會這樣覺得，可能因為我也是演員，就像我可能看起來很樂觀、很開心，可是我也會覺得累，或是會有脆弱、黑暗的一面等。見到本人的時候，他並不像大家看到的那麼搞笑，只是站在那邊就自帶喜感。所以一開始我有點擔心對戲時會不會笑場，但我後來發現並不會，因為漢典一到梳化間就開始讀劇本，我們就會開始對詞。我覺得他是一個很認真的演員。比方我們一對完戲，他會問：我剛剛那樣演，感覺是

OK的嗎？他會顧及到對手。也非常貼心，他應該是我碰過拍戲請最多次飲料的男演員，我覺得他是一個很棒的演員、很棒的人，還有很棒的夥伴。

▼ 如果有一天你結婚了，你會希望自己成為怎樣的妻子，和丈夫會如何相處？

亦捷：我覺得如果結婚，我應該會是一個很貼心的老婆，而且會旺夫（笑），因為我是一個自我意識比較弱，習慣以旁邊為主的人。如果我身邊的人很開心，我就很開心，我會希望能幫到另一半，接受他的好好壞壞，所以應該比較不會像劇中曉攸這麼矛盾。但是我可以理解曉攸的矛盾，她會很在意跟另一半無論是交往前交往後、結婚前結婚後，在溝通上不能有障礙。所以我覺得，兩個人最好能相處久一點再結婚（笑），這樣比較能理解對方和相處模式。雖然很多人都說，結

婚前後會很不一樣，如果這樣，那我寧願不要結婚，我更重視跟對方在一起十年、二十年依然很自在、很幸福，對我來講，那就是一件最好的事情，也是一段最棒的感情。

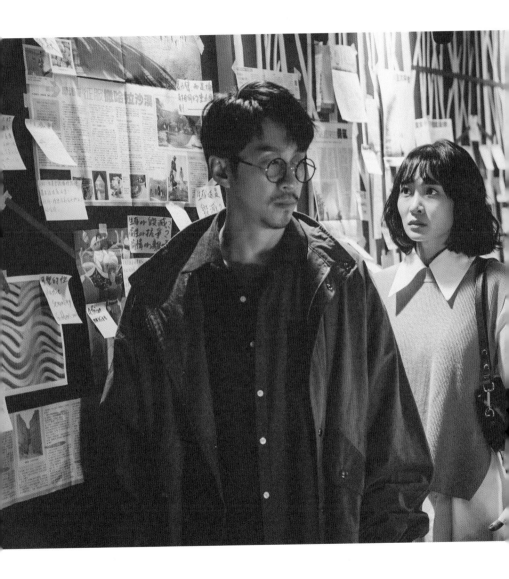

〈幸福話術〉

陳漢典：

「幸福不是某一方給你的，而是要共同去創造的。」

漢典：哈囉，大家好，我是陳漢典，在〈幸福話術〉中飾演大楷。

〈幸福話術〉的背景設定在2049年，那時科技雖然非常發達，但人與人之間可能會變得比較冷漠，導致溝通上容易出問題。大楷這個角色是個紅極一時的作家，但是後來過氣了，他在寫作上遇到很大的瓶頸，跟老婆有溝通上的障礙，他又是一個報喜不報憂的人，所以給了自己非常大的壓力。大楷其實很內斂又多愁善感，算是一個比較成

熟、穩重的人，跟我之前呈現給觀眾的角色非常不一樣。

▼ 你如何去詮釋大楷這個角色？

漢典：以往大家對我的印象多半以搞笑居多。身為一個諧星，要把快樂帶給大家，所以我不太習慣讓大家看到我比較悲傷、沉悶、甚至是喪志的那一面。在準備大楷這個角色時，我就盡量去回想自己最低潮、最難過時的狀態，原本我是有點抗拒，因為必須不斷向內挖，然後血淋淋呈現出來，我覺得這是一個過程啦，就是一點一滴把觀眾對我的既定印象忘掉，然後慢慢尋找、塑造出大楷的樣子。

某種程度上，我覺得我跟大楷滿像的，因為其實我們都是暖男，但是有時候不太善於表達，甚至是溝通，就像〈幸福話術〉描述的，男生覺得已經很貼心，但是女生永遠都覺得你哪邊不夠，而且那些東西

是你想不到的，經常都是這樣。所以我覺得男生應該要再更直接一點，把心裡想的事情表達出來。另外，我跟大楷也都有多愁善感的一面，但是我覺得他比我再更 deep、更 dark，更沉悶一點，我還算是一個滿開朗的人。

▼ 對於大楷和曉攸的夫妻感情關係，你怎麼看？

漢典：大楷其實是非常愛曉攸的，但是又無法表達出來，其實他是暖男，也很貼心，但是又想在曉攸面前保持一種酷酷的形象，讓對方覺得自己沒那麼在乎。應該說，我是一個暖男，但又要演得像渣男。很多時候，從女生的觀點來看，會覺得男生怎麼那麼不貼心，怎樣又怎樣；但是若從男方的觀點來看，會覺得事實上很多事情我都做到了，也有替對方設想。只是人都是自私的，無論男女，永遠都只看到自己好的那一面，比較少去面對自己的缺點，覺得是對方的不對，很少會

去反省自己。

所以我覺得剛剛在一起的情侶，很適合看〈幸福話術〉，因為它會讓你注意到一些問題。至於老夫老妻，就更應該要看（笑），它會讓你燃起以前的那份激情。我覺得，幸福不是某一方給你的，而是你們兩個要共同去創造的，幸福是雙方面，而不是單方面的。當你看完這個劇，可以去思考一下，在現實生活當中，你跟你另外一半的關係怎樣，該如何去溝通、表達，把自己內心想的東西讓對方知道，這是現代人非常缺乏的。像現在很多聚會的時候，大家都在滑手機，科技讓我們很方便，但是人跟人好像愈來愈疏遠，那個溫度，人跟人的溫度好像慢慢地不見了。

〈刺蝟法則〉

林子熙：

「你一定要跌倒過，才能站起來。」

子熙：哈囉，大家好，我是林子熙，在〈刺蝟法則〉中飾演雨晴。

對於雨晴這個角色，我自己的概括是──禁欲系高冷諮商師（笑），個性算是很壓抑吧，第一眼是會讓人非常有距離的女子，但我覺得她的自我意識雖然很強烈，但內心是非常脆弱的。

▼ 對於諮商師雨晴這個角色，你有特別做過什麼功課嗎？

子熙：兩年前在拍另外一部片時，我就陸續買了很多有關精神疾病的書籍，我其實很著迷這個類型的小說。不過雨晴這個角色是諮商師，我必須要了解諮商師的工作而不是去分析，除了導演給我的一本功課，我自己又買了很多心理學演化史的東西來閱讀。另外我也會看鄧惠文的節目（笑），查了一些她的資料和相關故事，她的形象很專業，學歷很強，原生家庭也曾帶給她一些困擾，這些都對我揣摩雨晴有所幫助。

我有真正去做過諮商，只有我跟諮商師兩個人面對面，真的是大崩潰，也許旁人不會覺得我被傷害、攻擊或不被理解，只覺得有人在傾聽，他不會給意見，也不會告訴我自己不願意面對的是什麼。我覺得就像台詞所呈現的，雨晴會把錯推給別人：推給媽媽、推給老公、推給小孩。但是我確實也覺得，要勇於承認自己的錯誤對一個人來說真

的非常困難。這個故事的最後，雨晴還是有成長，她願意面對、承擔過去自己的選擇，這是很重要的。

▼ 你覺得雨晴真正在逃避的到底是什麼，媽媽嗎？會不會這一切只是她對媽媽的復仇？她跟先生耀華的關係又是怎樣？

子熙：我覺得不能說沒有，因為雨晴對媽媽的情緒絕對是愛恨交織，可是愈恨就愈愛嘛。雨晴不想承認自己其實非常愛媽媽，其實她對先生和小孩也是一樣。我覺得雨晴可能是因為害怕──怕自己付出愛之後，他們可能就會離開，就跟媽媽一樣。在跟先生耀華的相處中，雨晴顯然是比較強勢的那一方，當然這可能是年齡上的差距讓她有點任性，但在現實生活中，雨晴有自己的工作和地位，當然會覺得有權力去主導她想要的事情。

▼ 你覺得劇中的雨晴和女兒貝貝的關係是怎樣？

子熙：很多媽媽經常會希望小孩在求學階段可以彌補自己的遺憾，將自己的願望投射在小孩身上，雨晴因為很不希望貝貝步上自己的後塵，所以非常想要控制她。對於這點，我倒是心有戚戚焉，如果是我自己，我也很可能會這樣，我也許也會是一個控制欲很強的母親（笑）。

▼ 雨晴是個很壓抑的人，對於心理健康，你有什麼想法嗎？

子熙：我其實不會覺得心理不健康不好，你一定要跌倒過，才能站起來，所以我覺得所有的過程都是助力。當你覺得自己好像不是很OK的時候，只要你能意識到你當下是在不OK的狀態，這樣就夠了。這可能也是某種程度的自我療癒吧——就是你很清楚知道自己現在很不好，但是還是對自己說：我要站起來！我覺得這是好的。

〈刺蝟法則〉

莫允雯：

「假裝那個影子不在，它只會跟著你一輩子。」

允雯：哈囉，大家好，我是莫允雯，在〈刺蝟法則〉中飾演夏朵。

這個角色的全名是黎夏朵，不知道大家有沒有聽出來，就是「你的Shadow」，她是雨晴的另外一面嗎？還是她內心的另一道影子？一開始看到劇本時，我就覺得這個構想好有趣喔。在故事裡，夏朵是雨晴的一位病人，整個故事的焦點就是想告訴觀眾：自己的問題只有自己可以給答案，你必須跟影子做溝通。

▼ 夏朵這個角色牽涉到心理諮商的概念，你怎麼看心理諮商這件事？

允雯：在亞洲社會，提到看心理醫師，很多人會覺得是生病還是怎麼了？但我覺得，心理諮商可以幫你更了解自己，不管是不是真的有狀況，或純粹壓力過大，還是只是想認識自己，都是非常值得去嘗試的。心理諮商有很多派別，除了諮商，也有 healer、hypnosis、潛意識溝通等。演員的工作和生活壓力非常大，所以我也曾嘗試過心理諮商，我把它當作聊天的一種，多一個中立的人來聽我聊天，這種感覺不同於跟好友、家人聊天。前一陣子有朋友介紹我接觸催眠，剛好接到這個劇本，就想說去試試看。結果很妙，它就是帶領你去聽自己的聲音、看見自己心裡的畫面，我覺得是非常震撼的療程。一開始催眠師會強迫你去感覺、看很多很多你不願意看到的東西，他會強迫你去

246

看夏朵，強迫你去看過去的回憶，回想一些可能是十幾、二十年前埋在內心深處的事。為什麼多年前被你埋起來的事情會浮現在眼前？那就是潛意識在告訴你需要面對它。經過這個過程，會感覺到肩膀上的壓力被自己拿下來了。我相信〈刺蝟法則〉雨晴跟夏朵的關係，其實就有點像這個狀態。

劇組也安排心理諮商師來幫我和子熙熟悉諮商流程，包括了解心理諮商環境，以及他們跟個案的關係，怎樣說話以及看對方的肢體語言等。心理諮商真的是很值得探討，也希望我們可以帶給觀眾正能量，讓大家用正面的態度去正視心理醫師跟心理諮商。

▼ 夏朵其實是雨晴的黑暗面，你怎麼看這個角色？

允雯：夏朵在個性上跟雨晴完全相反，就像是被雨晴壓抑下來的那個

部分。很多人都會覺得，黑暗面應該要被壓抑，但是其實長期下來，這個影子會在你心裡放大再放大，直到爆炸、不可收拾。我以前也會選擇不看、不聽，假裝不在，哭一哭就好，明天又是新的一天。可是隨著年齡增長，我真的發現，正視自己內心的「夏朵」有多重要，你假裝那個影子不在，它只會跟著你一輩子。我覺得我自己也還在學習這門功課，希望透過詮釋這個角色，可以讓我在人生道路上有更多突破。

▼ 夏朵在戲裡面最大的困境是什麼？是媽媽嗎？

允雯：應該是吧。因為她全部的恐懼和渴望都來自媽媽，不管是她對愛的渴望——不管是親情也好、愛情也好，都是因為她從小缺乏愛。她對女兒會有這樣的情緒，也是來自媽媽，還有她對人的不相信和猜疑，也跟她媽媽從小一直拋棄她有關。

她跟媽媽在家裡和解的那場戲，我覺得是夏朵最重要的一個 moment 吧，她跟媽媽開口說：「我需要你，因為我是你女兒。」我相信這句話大概在她腦海中跑了一千遍、一萬遍。以前這個念頭閃過，她就會消滅這樣的想法，告訴自己應該要恨媽媽。但那天她鼓起非常非常大的勇氣，把心裡的話說出來，就算還沒有完全療癒，沒有完全原諒，但是她終於鼓起勇氣，踏出修復自己的第一步，之後可能還有很多很多步，這個很重要。

▼〈刺蝟法則〉讓人想到一個人若身上很多刺，別人就不敢靠近，你會覺得這樣是好的嗎？我們是否應該保有一些黑暗、自由的空間，還是完全不設防，跟大家好來好去？

允雯：這個社會可能會告訴我們，出了社會你就是要跟大家都好好的啊，多一個敵人不如少一個敵人，你就是跟大家打成一片。但是這

很假啊，每個人都會有自己的情緒，每個人都會有喜好，喜歡、不喜歡，自己的感覺、自己的感受，我並不覺得應該要什麼東西都好好的，但我也不認為刺蝟法則——用刺來保護自己是OK的。我覺得應該要好好觀察自己，為什麼你會變成一隻刺蝟？當下如果我意識到自己是一隻刺蝟，還沒有辦法把身上的刺拔掉，沒有關係，先接受自己，先接受我現在是一隻刺蝟，再去想我可以怎麼樣幫助別人、怎樣幫助我自己，或是我該怎麼樣幫助別人用安全的方式靠近我，讓我自己感受到安全感，找到舒服地去靠近別人的方式，而不是硬拔刺，或是硬把兩個人放在一起。

我覺得有時候我也會有那種刺蝟的心態，有那些刺蝟的想法。但是這兩年我認真覺得，不管是家庭、家人、親情，還是愛情、婚姻裡面，沒有任何一個人是應該要付出比別人多的。一切都需要一個平衡，包

括愛情、婚姻和親子都是。我覺得最重要的是，不能失去了自我，不能失去了本我，因為這個本我好重要，雨晴就是失去了本我，她失去了真正的自己。為了跟先生、女兒維持一個好生活的形式，完全忽略了自己，導致失衡。

「愛自己」是我也還在學習的一個功課，我覺得這是值得每個女生學習的一件事，但不是每個人立刻都能做得到。這聽起來好像很簡單，對，我要愛我自己多一點，但好難，因為我們這個社會，從小到大都在要求女性對別人付出，我們愛別人就應該要付出，但為什麼沒有想過，女性也應該要為自己付出的。我們要先對自己好，自己好了，才可以去為別人付出啊。要先愛好自己，才有能力去愛別人，才有能力去愛你的先生和小孩。

〈完美預測〉

邵雨薇：

「你知道現在他只能依靠你，讓你會想去保護他。」

雨薇：哈囉，大家好，我是邵雨薇，在〈完美預測〉中飾演香瑄。

一開始看到劇本，滿訝異這個角色找我飾演，香瑄要從十八歲演到三十出頭，橫跨滿多年齡，又是一個母親的角色。那時候我也滿緊張，又很開心，因為是一個很大的挑戰。香瑄這個角色身為母親，小孩被大數據預測到未來可能是殺人犯，從她感受胎動、決定把孩子生下來，生下來之後又怕孩子會殺人，在香瑄眼裡，對很多客觀的數據其

實會有疑惑，當先生好像可能會傷害小孩時，母性的強大就跑出來了，轉折滿多的。

▼ 嬰兒常會做出無厘頭的事，劇中因為大數據預測，讓爸媽對小嬰兒拿剪刀這件事很緊張。對於大數據預測小孩可能成為殺人犯，你怎麼看？

雨薇：我自己會滿害怕的，在試演看大數據預測影片那段時，雖然沒有真的看到影片，但會想像很多畫面，心裡很痛，到底孩子是遭遇什麼事，導致他變成那樣？如果是我自己遇到，會想說如果我好好養他，是不是就不會發生後來的事？或者因為已知道預測結果，反而可能造成悲劇的結果……滿矛盾的。大數據預測呢，很像我們現在的算命，如果讓算命師侷限你的命運，我覺得是很可怕的事情。在〈完美預測〉裡，因為未來的大數據科技讓人看到影像，會有一種植入心裡

的感覺，就像我們看鬼片，待在家中，真的會很怕家裡會出現預測的

事件，更何況那是你的小孩，一步一步都在成真，那個預測，你會很

害怕。

▼ 在香瑄跟伯恩的夫妻關係中，香瑄一開始有點夫唱婦隨，後來為

了保護小旭開始有了轉變，你是怎樣揣摩保護小孩的心情？對先生的

感情是否會因為小孩的關係而變淡？

雨薇：我覺得那好像是天性，就是一種母性的感覺。比方有一場我和

伯恩把小旭丟在山上的戲，前一天我就開始在緊張，會擔心真的會讓

小 baby 上場拍嗎？如果是的話，應該不會淋到雨吧？後來拍潛水的

場面，我心想，說天哪，小孩也要下水嗎？我覺得這應該是天性，因

為跟小孩相處，會疼愛他們，自然就會想保護他們。更不用說，劇中

的香瑄是媽媽，她對小旭的保護心一定更強。在拍潛水戲時，我會覺

258

得旁邊所有人都不見了，當水底下只有我們三人時，很明顯小旭會直奔而來，因為你知道現在他只能依靠你，讓你會想去保護他。

「如果小孩跟另一半掉到海裡，只能救一個的話，你會救誰？」柏宏跟導演都說另一半。若沒拍這部戲，我想我應該也是會回答：先救另一半，因為他是陪你到最後的人，小朋友可以再生回來啊。我也曾和一些朋友聊過這個問題，有兩、三位媽媽第一直覺就說：小孩吧。

我問為什麼？她們說小朋友大概從出生到三歲左右，對媽媽的依賴是非常大的，看著一個小生命從不會講話到開始走路、講話，全心依賴你，會覺得很難捨棄。當時我覺得不太能理解，但拍了這部戲之後，我突然覺得好像可以理解了。並不是老公不重要，他也很重要，這是一個非常非常為難的問題，但會莫名地有個私心，即便是要犧牲自己，也會希望孩子可以快樂、平安地長大。一直到拍攝的後期，我才

真的理解媽媽朋友們的心情。

▼ 有哪幾場戲是你覺得比較困難或印象深刻的嗎？

雨薇：像最後的道別場，就是把車門關起來的那一段，我們事前有先做一些潛水特訓，但畢竟真的是在水底下拍攝，會有水壓、要閉氣、視力像近視一千度之類的。但在情感上，就要靠想像的，想像對方的表情、尤其是那時我才做了一個決定，要殺了我的老公，那其實是滿可怕的事情。

有一幕是伯恩追出中庭，那場戲雖然是伯恩崩潰，我表面上比較冷靜，但其實內心也是崩盤的。那是一場外放式的崩潰和內心的崩潰碰撞在一起的戲，我覺得應該會滿好看的啦。

〈完美預測〉

林柏宏：

「在情感關係中，會需要控制對方的人，就是比較沒有安全感。」

柏宏：哈囉，大家好，我是林柏宏，在〈完美預測〉中飾演伯恩。

伯恩在一家處理大數據演算法的科技公司上班，是一個對數字敏感、相信科學、相信原理和演算的人。在〈完美預測〉裡，他原本很抗拒大數據的預測結果，但在人際關係上，他算是理性大於感性、相信控制勝過情感的人，在發生過一些事情之後，他開始慢慢接受了大數據的預測……。

在人物背景上，伯恩曾是遭受家暴的小孩，這件事對他有很深的影響。在故事一開始時，他過去的童年陰影沒有人知道，隨著情節推進，某些事件刺激到他的記憶，打開他的暴力因子……。我在跟導演討論這個角色的時候，曾經做過一個形容：伯恩就像是一個泡泡裡的仙人掌。泡泡很光滑、很漂亮、很圓，看起來沒瑕疵，但一碰就破掉；而在泡泡裡的，是一個長滿著刺的仙人掌。我想，他的內心深處可能有著很多刺，就是他不想再回想起的往事……。

▼ 伯恩這個角色內心戲滿多的，跟你自己的個性有什麼差別嗎，你如何去準備這個角色？

柏宏：對於家暴這一塊，我特別看了很多相關報導，想要多了解施暴者或是遭受家暴的人，因為伯恩可能兩者都是，他小時候被家暴，後來對待自己的小孩又有點家暴傾向。對伯恩來說，家暴是一個非常大

264

的陰影，在劇中，他必須不斷面對自己的恐懼。

由於小時候的陰影並沒有完全平復或抹平，伯恩是害怕面對父子關係的，所以他的內心不斷在跟自己打架。在準備伯恩這個角色的時候，我會努力回想小時候最害怕的事，我應該算是一個比較敏感的小孩，小時候每一次被懲罰，我都會記到現在，比方從小到大我爸打過我幾次、哪個老師打過我，我都記得一清二楚，所以我會不斷去回想、甚至是想像自己在那個打罵教育的過程中有多痛苦。

▼

你剛才有提到，伯恩是一個比較理性、控制欲比較強的人，這對他與太太香瑄的關係會有什麼影響？

柏宏：在情感關係中，會需要控制對方的人，就是比較沒有安全感。我覺得年輕人剛開始談戀愛比較容易這樣，會管對方去哪裡、跟誰、

做什麼，或是穿成什麼樣子啊。在夫妻日常生活中，可能有一些人比較喜歡控制，像是生活模式、一些生活的細節、習慣，但我覺得我不是這樣，我覺得兩個人在一起，最重要就是兩個人都很自在，如果我感到不自在，可能就會想要離開，如果我感覺對方很不自在，我也會覺得不舒服。

我會覺得劇中的香瑄算是一個傳統的女生，有點夫唱婦隨，一直都是伯恩在主導，但伯恩也不是一個很強勢、很兇的男生，他只是習慣把所有事情打理好，也很周到，他做的決定通常會體貼所有人，但他就是習慣做決定的人。

不過，當小孩子出現，或是兩人的情感遭遇挫折，這時兩人的關係就會開始轉變，香瑄可能就從弱勢變得比較強勢，伯恩由於內心的恐懼慢慢被放大，所以他的強勢也慢慢削弱，到後來，會發現其實伯恩也

是很依賴香瑄的。

▼ 隨著小孩的出生，你覺得是否會改變原先的夫妻關係？對於教養小孩，你認為有男女性別上的差異嗎？

柏宏：就劇中的伯恩和香瑄來說，我會覺得，對伯恩來說，全世界最重要的人是老婆，但有了小孩之後，對香瑄來說，可能更重要的是他們的小孩——小旭。當兩個人在這件事情上遇到衝突，你把誰的順序擺在前面，就會有不一樣的處理方式。比方大數據預測小旭會殺人這件事，對伯恩來說很簡單，他會殺人，那我就管教他，如果做了什麼不對的事情，我就凶他、罵他、打他，打他一次不行就打他兩次，總會有方法可以矯正他。

但是對香瑄來說，她覺得愛這個小孩才是重點，她相信愛可以感化一

切。我覺得當中還是會有性別上的落差，比如爸爸管教兒子，常會覺得打罵只是在教育他，但女生就會覺得你使用暴力。男女生面對同一件事，也常會有不一樣的態度，有時女生吵架可能真的只是想要⋯⋯嗯，發洩也好，或是表達對這件事情的感受也好，她們想要得到的可能是安慰或是理解；可是對男生來說，就會放在⋯我要怎麼樣去解決這件事，OK，如果這件事情已經發生了，我下一步該怎麼做⋯⋯。這也是男女在面對情感或小孩的問題時常發生衝突的地方。

愈演到後來，尤其到尾聲的時候，會覺得這一對夫妻真的滿辛苦、滿悲哀的，被一個完美預測給困住了。很多時候即使劇本上沒有情緒指示，我們都會因為看到對方的眼神而覺得心疼、覺得難過，甚至會哭。這次跟雨薇合作真的非常開心，跟她演戲也很過癮。

華人創作 BLC106

2049
影劇小說 × 深度解析

原創劇本 —— 瀚草影視、英雄旅程
小說改寫 —— 繆非

總編輯 —— 吳佩穎
副主編暨責任編輯 —— 陳珮真
對談專訪文字整理 —— 陳珮真、石容瑄
校對 —— 魏秋綢
封面暨內頁圖片提供 —— 瀚草影視

出版者 —— 遠見天下文化出版股份有限公司
創辦人 —— 高希均、王力行
遠見・天下文化・事業群 董事長 —— 高希均
事業群發行人／CEO —— 王力行
天下文化社長 —— 林天來
天下文化總經理 —— 林芳燕
國際事務開發部兼版權中心總監 —— 潘欣
法律顧問 —— 理律法律事務所陳長文律師
著作權顧問 —— 魏啟翔律師
社址 —— 臺北市 104 松江路 93 巷 1 號
讀者服務專線 —— 02-2662-0012 ｜ 傳真 —— 02-2662-0007；02-2662-0009
電子郵件信箱 —— cwpc@cwgv.com.tw
直接郵撥帳號 —— 1326703-6 遠見天下文化出版股份有限公司

電腦排版 —— 極翔企業有限公司
印刷廠 —— 中原造像股份有限公司
裝訂廠 —— 中原造像股份有限公司
登記證 —— 局版台業字第 2517 號
總經銷 —— 大和書報圖書股份有限公司 電話｜02-8990-2588
出版日期 —— 2021 年 10 月 16 日第一版第一次印行

定價 —— NT 380 元
ISBN —— 978-986-525-328-8
書號 —— BLC106
天下文化官網 —— bookzone.cwgv.com.tw

國家圖書館出版品預行編目(CIP)資料

2049：影劇小說 × 深度解析／瀚草影視、
英雄旅程原創劇本；繆非小說改寫 . -- 第一
版 . -- 臺北市：遠見天下文化出版股份有限
公司, 2021.10
　　面； 公分 . -- (華人創作；BLC106)
ISBN 978-986-525-328-8 (平裝)

1. 電視劇 2. 資訊社會 3. 家庭關係

989.2　　　　　　　　　　110016212